어떤 그림

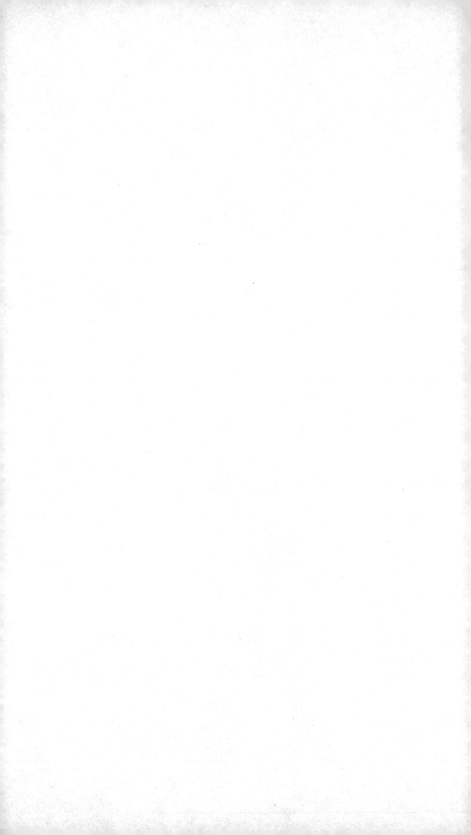

어떤 그림

존 버거와 이브 버거의 편지

신해경 옮김

열화당

2013년에 존 버거가 죽은 새를 보고 만든 에칭화를 이브 버거가 모노프린트로
옮긴 그림. 2020.

당신 차례야!

아버지가 우리 집 헛간에다 내 작업실을 차려 주시기 오래전에 거기엔 탁구대가 있었다. 우리는 탁구를 좋아했다. 나는 십대였고 아버지는 육십대였다. 실력이 아주 엇비슷해서 어떤 날에는 내가 이기고 어떤 날에는 아버지가 이겼다.

하지만 승부는 우리가 탁구를 치는 진짜 이유의 피상적인 결과일 뿐이었다. 우리를 움직이게 한 것은 우리 운을 어디까지 시험해 볼 수 있는지, 그리고 그 주고받는 과정을 얼마나 우아한 한 편의 연극으로 만들 수 있는지 보려는 의지였다.

물론 아주 드물었지만, 때때로 그런 일이 일어났고, 그러면 모든 것이 착착 맞아떨어졌다. 그 리듬, 그 움직임과 몸짓, 그 타이밍, 모든 것이 동시에 일어나 조화로운 단 한 번의 연극이 되었다.

우리는 탁구를 칠 때와 똑같은 기쁨과 희망을 품고 그림을 다루었다.

나는 경기가 잘 안 풀리면 신경질이 나서 탁구채로 탁구대를 내려치곤 했다. 아버지는 포핸드를 거의 쓰지 않았지만, 백핸드가 아주 빨랐다. 서브 차례를 바꾸거나 탁구대 맞은편에 선 상대에게 공을 던질 때마다 우리는 외치곤 했다.

　당신 차례야!(Over to you!)

2017년 1월

이브 버거

1

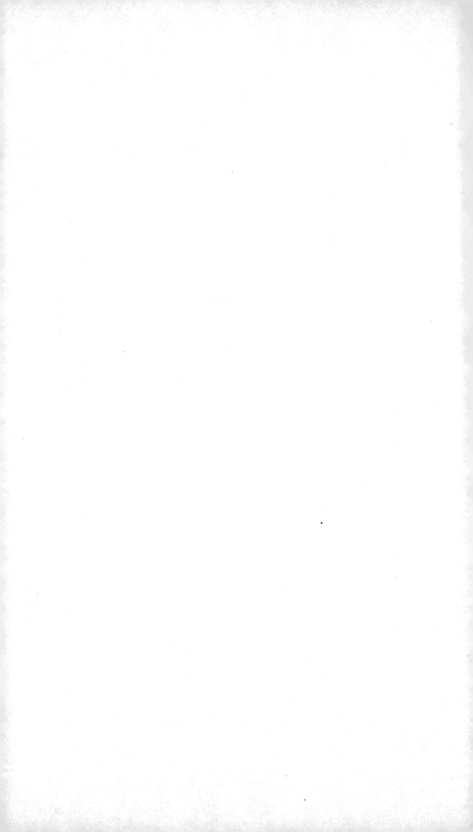

로히어르 판 데르 베이던[1]의 그림에서 마리아는 성경에 적힌 자신의 앞날을 읽고 있어.

반 고흐는 성경을 정물로 보여주지.

고야는 아직까지는 옷을 입은 채 자세를 취하고 있는 모델을 그리고 있어.

성경과 여자는 초대장이야.

둘 다 깔개 위에 펼쳐져 있어.

둘이 그림 속 공간을 차지하는 방식이 얼마나 비슷한지 보렴. 공개적인 초대장이지!

사랑을 담아, 존

로히어르 판 데르 베이던, 〈수태고지〉(부분), 1440년경.

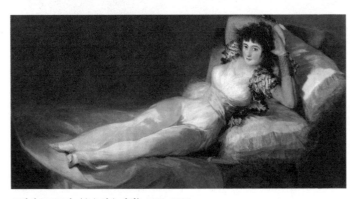

프란시스코 고야, 〈옷을 입은 마하〉, 1800–1805.

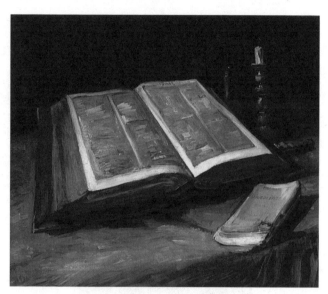

빈센트 반 고흐, 〈성경이 있는 정물〉, 1885.

프랑스어에 이런 표현이 있어요. "펼친 책 읽듯 사람 속을 읽다." 속에 있는 것에 닿고자 하는 우리 욕망을 아주 근사하게 표현하고 있지 않아요? 눈에 보이는 것들의 내면과 그 수수께끼의 내면에 닿고자 하는 욕망 말이에요. 인간은 정말로 외부 세계를 관통하고 싶어 해요. 지배하려는 것이 아니라 더욱 완전하게 그 세계의 일부임을 느끼고 싶어서죠. 육체 속에서, 몸이라는 이 끔찍한 경계 안에서 느끼는 고립감을 극복하려고요. 카임 수틴[2]이 속을 읽는 일에 얼마나 빠져 있었는지 보세요! 〈소의 사체〉도 펼친 책처럼 자신을 내놓고 있어요.

사랑하는 이브가

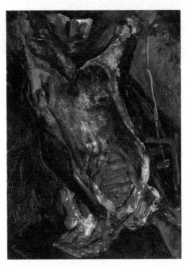

카임 수틴, 〈소의 사체〉, 1925.

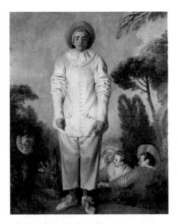

앙투안 바토, 〈피에로 질〉, 1718.　　　　앙투안 바토, 〈마멋을 든 사부아 사람〉,
　　　　　　　　　　　　　　　　　　　1716.

"육체 속에서, 몸이라는 이 끔찍한 경계 안에서 느끼는 고립감
을 극복하려고요." 네 글과 수틴의 그림을 보니 갑자기 바토가
그린 배우와 광대 들이 생각나는구나. 그 끔찍한 경계를 숨기
려고 온갖 가장과 경망스러운 짓을 하는 사람들 말이야. 〈피에
로 질〉을 찾으려다가 우연히 〈마멋을 든 사부아 사람〉을 발견
했어. 두 발로 서서 눈밭 너머로 쳐다보던 우리 마멋들, 지금은
도시 사람들을 웃기기 위해 상자 안에 갇힌 장난감이지. 그런
다음 〈피에로 질〉과 그림 배경 아래쪽에 있는 당나귀를 찾았
어.(당나귀와 마멋은 서로 할 얘기가 엄청나게 많을 거야.) 거
듭된 우스갯짓이 질의 몸을 하늘에 녹여 버렸기 때문에 의상을
입은 그의 몸에는 경계가 없어. 그의 몸은 구름이 되는 중이야.
질은 풍경처럼 그려져 있어.

　　　　　　　　　　　　　　　　　　　　　사랑을 담아, 존

질이 말해요. "나는 이방 세계의 이방인. 여기 있지만 아무 데도 속하지 않아. 이 유배의 삶 속을 떠돌아다니지." 마멋을 든 사부아 사람이 상트페테르부르크에서 답하지요. "공연히 법석 떨지 말고 용기를 내! 오늘의 저 하늘을 봐. 이런 푸른 하늘 밑에서는 어떤 극적인 일도 일어날 수 없지. 걱정할 건 아무것도 없어. 빛은 꺼지지 않을 거야. 심지어 우리가 죽을 때에도."

한 세기가 지난 뒤, 뉴욕에서 막스 베크만[3]이 카니발 가면을 쓴 여자를 그려요. 한 손에는 담배를, 다른 손에는 광대 모자를 든 여자예요. 여자는 말이 없지만, 검은 가면은 여자의 눈이 하는 말을 가리지 않아요. "자기, 당신도 나만큼이나 형편없어. 우리가 뭐 대단한 사람인 줄 알아?"

베크만은 신앙이 독실한 사람이었어요. 신에게 '거대한 공허이자 공간의 수수께끼'라는 이름을 붙였지요. 그는 우리가 사는 세상을 더 깊고 넓게 이해하려 평생을 노력했어요. 빛은 말하자면 그가 탐구할 때 타는 차량이에요. 드로잉은 도로고요. 그래서 그는 검은색을 쓰지요.

그의 그림에서 색은 형태 뒤에 와요. 색은 복잡성과 의외성을 가져오지요. 흑백 복제화를 보세요. 본질적인 것은 아무것도 사라지지 않아요. 아마 조르주 루오(베크만보다 십삼 년 일찍 태어나 칠 년을 더 살았지요)의 작품도 마찬가지일 거예요. 루오도 배우와 어릿광대와 신화의 장면을 그렸어요. 마찬가지로 신앙이 강한 사람이었고요. 검은색으로 태양의 윤곽을 그릴 수 있을 정도로요.

사랑하는 이브가

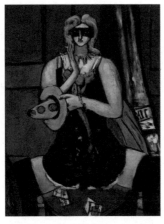
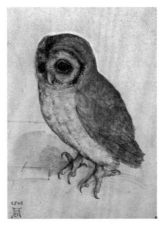

막스 베크만, 〈카니발 가면, 녹색, 보라 알브레히트 뒤러, 〈작은 올빼미〉,
그리고 분홍〉, 1950. 1508년경.

네가 보낸 베크만 엽서가 도착하기 며칠 전에 아르투로⁴가 보
낸 엽서를 받았단다. 이거야. 뒤러의 〈작은 올빼미〉를 베크만
이 그린 카니발 가면을 쓴 여자 옆에 두었더니 볼 때마다 웃음
이 나는구나. 둘의 얼굴과 배가 서로 눈짓을 주고받는 것 같거
든.

그리고 둘 다 하나의 종(種)을 보여주지.

저 녀석은 과거와 현재, 미래의 모든 올빼미이고, 저 여자는
카니발 가면을 쓴 모든 여자야!

그리고 당연히 윤곽과 드로잉과 검은색에 관한 너의 말과 관
련이 있지.

그걸 보니 나는 넌지시 정반대의 것을 암시하는 이미지들이
생각나는구나. 코코슈카⁵는 베크만과 정확하게 동시대를 산
사람이야. 코코슈카에게는 영원한 건 아무것도 없고 모든 것이

일시적이지.

오랜 사랑에 대한 증언으로서 구상했을, 사랑하는 올다와 함께한 이 자화상에서조차 붓질 하나하나가 다 덧없고, 무상하고, 순간적이야. 그리고 그런 특성들이야말로 바로 그들이 살아 있다는 증거지.

코코슈카는 인상파 화가들과 아주 달라. 인상파 화가들에게 변화하는 햇빛은 하나의 기적이자 어떤 가망성이었지만, 코코슈카에게 빛은 작별의 기미였지. 나는 그가 런던의 어느 높은 지붕 위에서 템스 강을 내려다보며 그림을 그릴 때, 잠시 그 옆에 있었던 적이 있단다. 1959년이었지. 그의 눈빛은 막 떠나려는 철새의 눈빛 같았어.

사랑을 담아, 존

"막 떠나려는 철새의 눈빛." 맞아요, 아주 먼 곳과 가까운 곳을 한데 모으는 식으로 공간을 아우르는 눈빛이에요. 그리고 그 눈빛은 어떤 형태의 지도를 펼쳐내고, 하루의 시간이 흘러가듯이 수 마일, 수 킬로미터의 거리가 그 위를 지나죠.

이런 코코슈카의 그림을 마주하면 빛은 (그리고 생은) 얼마나 덧없는지요!

중국의 전통 화가인 주탑(팔대산인)[6]도 똑같이 느끼지만 덧없는 것은 자신일 뿐 빛과 생은 영원하다고 믿어요!

인식의 문제예요.

제가 어렸을 때 제네바에서 어느 다리 위에 있던 공중전화

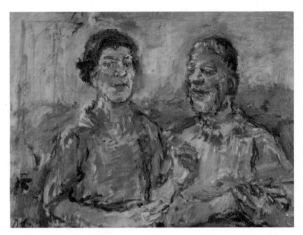

오스카 코코슈카, 〈올다와 함께한 자화상〉, 1963.

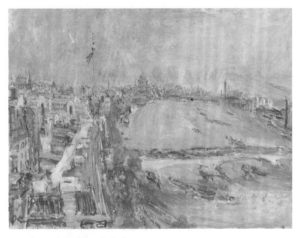

오스카 코코슈카, 〈템스 강 풍경〉, 1959.

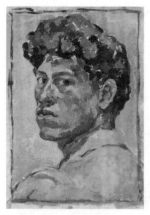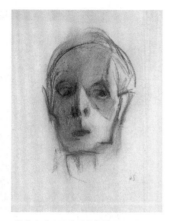

알베르토 자코메티, 〈자화상〉, 1921. 헬레네 셰르프벡, 〈자화상〉, 1944.

부스에 들어간 일 기억나세요?

발밑으로 흐르는 강물을 보고 제가 무서워서 울었지요. 우리가 꼼짝없이 떠내려간다고 생각했거든요.

주탑도 식물과 새, 물고기를 많이 그렸어요.(어쩌면 한 세기 반 뒤에 뒤러의 올빼미가 꿀떡 삼켜 버렸을 쥐도 그렸겠죠!)

하지만 주탑은 뒤러 같은 식으로 자화상을 그릴 생각은 절대 하지 못했을 거예요. '자아'가 이미 식물과 새, 물고기, 그리고 풍경에 녹아들어 세상 만물과 분리될 수 없기 때문이지요. 서구 문화의 모더니즘과 포스트모더니즘의 사고방식과 이보다 더 멀 수는 없을 거예요.

그래서 자코메티와 셰르프벡[7]의 자화상을 첨부했어요. 코코슈카에 이어서 그들도 지금이 '떠나야 할 시간'임을 느껴요. 알베르토 자코메티는 미래의 삶으로, 헬레네 셰르프벡은 다가오는 죽음으로요. 그리고 둘은 뒤돌아보지요.

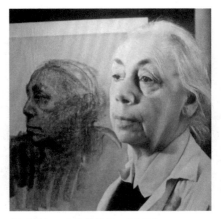

〈자화상〉(1933) 옆에 서 있는 케테 콜비츠.

　좋아하실 것 같아서 우리가 사랑하는 케테 콜비츠가 자화상
옆에 서 있는 사진도 동봉했어요.

<div align="right">사랑하는 이브</div>

　내가 처음으로 완전히 홀리듯이 매료된 옛 거장의 그림 중 하
나가 푸생의 〈나는 아르카디아에도 있다〉란다. 양치기 세 명이
우연히 어떤 묘석을 발견하고는 근심이라고는 없는 숭고한 아
르카디아에도 죽음이 일어난다는 사실을 알게 되지.
　푸생은 영원한 것은 무엇이고 영원하지 않은 것은 무엇인가
라는 질문에 사로잡혀 있었어. 〈성 요한이 있는 파트모스 섬 풍
경〉을 살펴봐. 성 요한은 과거와 현재, 미래의 모든 시간에 걸
쳐 있는 풍경 속에서 신과 창조에 관한 생각을 적고 있어. 나는
이 그림을 주탑이 그린 풍경과 비교해 보고 싶구나.

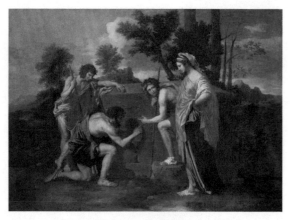

니콜라 푸생, 〈나는 아르카디아에도 있다〉, 1637-1638.

푸생은 나무와 바위, 먼 산의 밀도와 견고함, 내구성을 강조하는 방식으로 그림을 그렸어. 그와 대조적으로 주탑은 몇 번의 붓질과 형식적인 시늉에 불과한 먹선 몇 개만으로도 나무와 바위와 산을 그려냈지. 주탑이 보는 세상은 서예적이야.

그러면서도 두 풍경화에는 공간과 원근, 영속의 느낌이 가득해. 둘 다 영원이라는 개념에 질문을 던지지. 하지만 둘에게 창작이 의미하는 바는 아주 달라. 주탑은 신이 세상을 쓰고 자신은 그걸 베낀다고 생각했지. 푸생은 신이 세상을 빚고 자신은 그걸 측정한다고 생각했어.

주탑에게는 지평선이 없어. 그저 책이 펼쳐져 있을 뿐이고, 지혜를 상징하는 것은 글자들 사이에 있는 여백이야.

푸생에게는 사방이 기도하는 사람들과 천사들로 채워야 할 공허지.

유럽의 전통에서 자코메티의 후기 작품들을 보자면, 그는 일

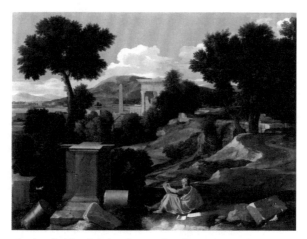

니콜라 푸생, 〈성 요한이 있는 파트모스 섬 풍경〉, 1640.

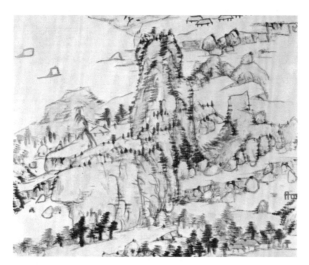

주탑, 〈산수화〉, 17세기.

종의 서예가라 할 만할 거야. 그리고 헬레네 셰르프벡은 초상
집에서 대신 곡해 주는 사람이 되겠지.

사랑을 담아, 존

석도[8]는 주탑과 같은 시대 사람이에요. 그림과 서예에 관한 유
명한 저서인 『화어록(畵語錄)』에서 그는 이렇게 말했지요. "먼
것에 닿으려면 먼저 가까이 있는 것을 배워 알아야 한다." 그
리고 또 이렇게 썼어요. "풍경화는 우주의 형태와 힘을 표현한
다." 석도는 모든 창작이 '일획(一劃)[9]'이라 칭하는 것으로 표
현되고 통합될 수 있다고 믿었어요. 자신과 자신의 예술까지
포함하여, 모든 것이 영원히 적힌다는 듯이 말이에요.
　시기적으로 우리와 훨씬 가까운 곳에서 세계를 받아 적는 다
른 예술가들도 있지요. 미국에는 빌럼 데 쿠닝[10]과, 더 분명하

사이 트웜블리, 〈아르카디아〉, 1958.

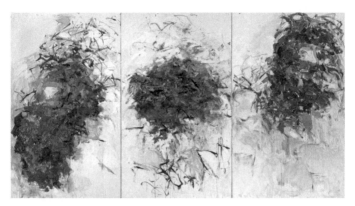

조안 미첼, 〈시카고〉, 1966–1967.

게는 사이 트웜블리[11]가 있어요.(제가 보내드린 복제화의 제목
이 〈아르카디아〉인 걸 보세요.) 또 정신적으로 주탑이나 석도
와 더 가깝게, 자연에 대한 사랑과 매혹을 보여준 작가도 있어
요. 조안 미첼[12]이지요.

니콜라 푸생. 전 그의 작품을 봐도 늘 무덤덤했어요. 그러
다 이제야 그 작품들에 다가가 그의 재능을 느끼기 시작했어
요.(왜 어떤 작품의 실체가 갑자기 한눈에 들어오는 일이 생길
까요? 신비하고 매혹적인 질문이지 않아요?) 제가 흠모하는
많은 예술가가 푸생을 언급하며 그가 시간 속에 존재하는 세계
를 측정하는 방식에 관해 얘기해요.

예술가들에게 측정은 하나의 강박이에요. 가장 상징적인 인
물은 아마도 레오나르도 다 빈치일 거예요. 그의 유명한 습작
들을 보면 글과 드로잉이 서로를 뒷받침하며 '있는 그대로의
사물'에 더욱 가까이 다가가고 있어요. 동물과 식물, 인간의 신

23

체, 얼굴, 구름, 기계, 건물 등등을 포함하는 완전한 측정 사전이에요.

훨씬 덜 알려졌긴 하지만, 영국 화가인 윌리엄 콜드스트림[13]도 측정에 사로잡혀 있었어요. 패트릭 조지[14]는 콜드스트림에 대해서 이렇게 말했어요. "그는 매일 지하철에서 사람들의 나이와 키를 가늠하고, 가로등 사이의 거리와 아기들의 몸무게를 추정해 보곤 한다." 시간을 아주 많이 들여서 그린 그의 그림들에서 그를 사로잡은 그런 매혹이 엿보여요. 그리고 저에게 이 〈앉은 누드〉가 레오나르도의 습작들보다 더 감동적인 건, 아무리 엄밀한 측정도 눈으로 보고 손으로 그리는 대상에 대한 지속적인 의심을 막아 주지 못하기 때문이에요. 여기서는 측정이 그 끝없는 의심들을 하나로 모아내는 동시에 그것들을 한 이미지의 통일성으로 일치시켜낸 듯해요.

콜드스트림에 이어 유언 어글로우[15]도 빛을 포함한 여러 변수를 정확하게 측정할 수 있도록 작업실 안에 각 그림마다 딱 맞는 무대를 지었지요. 그는 그런 식으로 자기 앞에 있는 세상

유언 어글로우, 〈더블 스퀘어, 더블 스퀘어〉, 1980–1982.

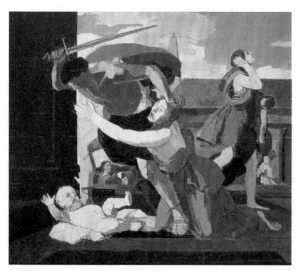

유언 어글로우, 〈헤롯 왕에게 학살당하는 아기들, 푸생 모작〉, 1979-1981.

과 내면의 감정 사이에서 적절한 거리를 찾아낼 수 있었어요.
그 역시도 푸생에게 도움을 청하지만요….

사랑하는 이브

나는 콜드스트림을 좀 알뿐더러 같은 모델을 앞에 놓고 나란히
드로잉을 하거나 그림을 그려 보기도 했으니, 운이 좋았지. 그
는 절대 보헤미안이 아니었어. 서재에 있다가 막 나온 영국 신
사 같은 분위기를 풍겼단다. 그림을 그릴 때는 완전히 입을 다
물고는 무아지경에 빠져들었지. 그의 원동력은, 네가 옳게 지
적했듯이, 의심이었어. 창조적인 의심. 그의 곁에서 그림을 그
릴 수 있었던 건 커다란 특권이었어.

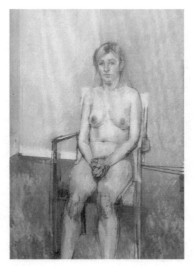

윌리엄 콜드스트림, 〈앉은 누드〉, 1972-1973.

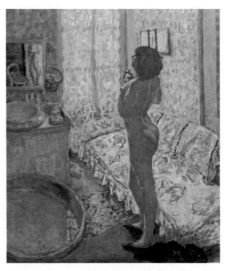

피에르 보나르, 〈오 드 콜론을 뿌리는 역광의 누드〉, 1908.

네가 보낸 〈앉은 누드〉에서 충격적인 건 그녀, 그 여자, 그 모델이 자신이 그려진 방식과는 완전히 별개로, 존재 자체가 그 의심을 표현하고 있다는 점이야. 앉은 자세와 표정, 두 손, 자신을 둘러싼 공간을 점유하는 방식에서 말이지. 그녀는 자신의 운명을, 자신에게 주어질 생을 기다리고 있는 의심의 화신이야. 그녀의 육체는 참을성과 인내와 희망을 표현하고 있지만, 확신이라고는 전혀 없어.

여기, 이 그림과 대조되는 누드, 보나르[16]의 〈오 드 콜론을 뿌리는 역광의 누드〉를 보내마. 그림 속 이 여성, 이 모델은 자신을, 자신의 육체와 주위를 둘러싼 세계의 햇빛을 완전히 확신하고 있어.

첫번째 그림은 어떤 심원한 창작 방식 특유의 의심을 보여주고, 두번째 그림은 하나의 창작이 성취됐을 때, 그림을 들여다보는 이들과 세계에 무엇을 내놓을 수 있는지 보여주지.

사랑을 담아, 존

2

제안 하나 드릴게요. 경계를 따라 산책을 하는 거예요. 제가 생각하는 이 경계는 이름을 붙이기도 어렵거니와 어디에 있는지 찾기도 어려워요. 어쩌면 경계 같은 것이 아닐지도 모르겠지만, 뭐 어때요, 어쨌든 제가 거기로 모시고 가 볼게요.

저는 지금 이 '카페' 탁자에 앉아 편지를 쓰면서 음악을 듣고 있어요. 귀를 덮는 헤드폰을 쓰면 집중이 더 잘돼요. 음악이 이 장소의 온갖 산만함을 차단하고 물러나 앉는 데 도움이 되거든요. 지금 듣는 음악은 수피 음악과 비슷한 데가 있어요. 누스라트 파테 알리 칸[17]의 노래처럼요. 일종의 몰아 상태죠. 정신의 짧은 여행이라 할까요…. 음, 이 여행이 우리가 가려는 그 경계로 데려다줄 거예요.

요즘 파리 밤하늘에 별이 보이나요? 보인다면, 오늘 밤 별을 쳐다보며 한번 생각해 보는 거예요. 저 별들은 대체로 다른 태양계의 항성들이죠. 다들 알지만, 아주 추상적으로만 알고 있

어요. 하지만 우리가 있는 곳이 이 특정한 태양계의 이 특정한 행성이라는 것도 염두에 두어야지요. 이제 일반적인 생의 크기 안에서 우리 생의 크기를 생각해 보아요. 의자가 필요할까요? 별을 바라볼 때는 언제나 눕는 편이 낫죠. 이제 제가 가려는 그 곳이 좀 가까워졌나요?

다른 수단을 써 볼까요. 아버지도 저처럼 인체 묘사 수업을 받으셨을 거예요. 모델, 말하자면 발가벗은 채 자세를 취한 누군가가 있었다는 뜻이죠. 겉으로 보면, 우리가 정말로 보기 시작하기 전에는, 모든 게 너무 뻔하게 느껴져요. 남자의 몸이든 여자의 몸이든 인간의 몸이 어떤지는 다들 알고 있으니까요. 하지만 정말 그럴까요? 우리는 더 많이 살펴보고 더 많이 그려 보고 더 많이 종이 위에 '재현'해 볼수록 우리가 보고 있는 것을 우리가 정말로 알고 있는 게 맞는지 더 많이 의심하게 돼요. 그러다 보면 우리가 '지식'이라 생각했던 것들을 잊어버리는 지경에 이르죠. 사실 잊어버려야 하기도 하고요. 이 매혹적인 수수께끼를 대면하려면 말이에요. 그리고 거기서부터 다시 배워야 해요.

인간의 몸이 아주 복잡한 물건인 건 맞아요. 그걸로 우리가 인간의 몸에 집중할 때 왜 그것은 계속 수수께끼로 남는지, 아니 그보다는 왜 수수께끼가 되는지를 설명할 수 있어요. 하지만 사과는 어떨까요? 아니면 의자에 걸쳐 놓은 외투는요?

세잔과 자코메티는 그 각각이 무엇을 의미하는지 파악하려고, 분명하게 보려고 셀 수 없이 많은 시간과 에너지를 쏟았어요.

그리고 결과가 어땠냐고 물어본다면, 둘 다 실패했다고 말하겠죠!

저는 어머니의 몸에서 나왔어요. 어머니는 어머니의 어머니의 몸에서 나왔고요. 그렇게 계속 이어지지요. 우리는 삶을 온갖 측면에서 살펴볼 수 있지만, 삶에는 늘 우리가 감당하기에는 너무 큰 무언가가 있어요. 너무 커서 생각하고, 보고, 들을 수가 없어요. 그리고 태어나서부터 죽을 때까지 젊어지고 가기에도 너무 커서, 우리는 저마다 이 '너무 큰 것'을 다룰 방법을 찾아야 해요. 그리고 우리가 고작 할 수 있는 말은 그게 쉽지 않다는 말 정도죠. 어쩌면 지금 세상이 우리에게 이런 '나약함'을 인식할 틈조차 거의 주지 않아서 더 그런지도 모르겠어요.

우리의 이해를 넘어서는 것이 너무 많아요. 닫힌 듯이 보이는 것에도, 심지어는 닫힌 것에도 여전히 너무나 많은 것이 열려 있어요. 우리 의식과 감정 사이의 이런 간극이, 보이는 것과 보이지 않는 것 사이의 간극이, 얘기된 것과 얘기되지 않은 것 사이의 간극이, 저는 좀 어지러워요. 기도나 광기와 그다지 다르지 않은 현기증이지요. 우리가 만났으면 하는 곳이 그런 곳이에요. 오고 계세요?

사랑을 담아, 이브

자, 나는 '너무 큰 것'에 직면하는 이곳에 도착해서 지금 네 옆에 서 있단다. 이미지 두 장을 가져왔어. 벌써 몇 달째 내 책상에 올려놓고서 매일같이 들여다보는 그림이기도 하고, 둘이 각

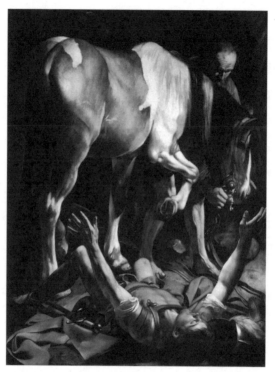

카라바조, 〈성 바울의 회심〉, 1600-1601.

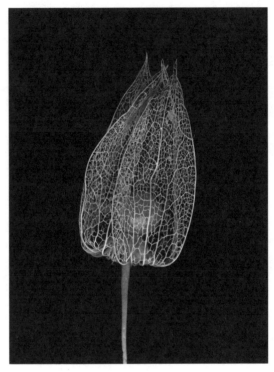

이트카 한즐로바, 〈플라워 4〉, 2009.

자의 방식으로 네가 얘기하고자 하는 바를 가리키기도 해서 이 걸 선택했단다.

첫번째 이미지는 숲과 말을 즐겨 찍는 체코 사진가 이트카 한즐로바[18]의 식물 사진이야! 씨가 맺힌 이 식물 사진은 밤하늘의 별만큼이나 신비롭고 광대하고 보잘것없지. 그렇게 생각하지 않니? 그러니 그 두려운 '거대함'은 물리적인 크기와는 거의 상관이 없다 해야겠지. 두려운 건 어쩌면 거기에 결부된 지속성이 아닐까?

두번째 이미지는 우리가 익히 아는 카라바조의 그림이야. 이걸 보내는 이유는 이 그림이 네가 언급한 현기증 또는 기도의 순간을 정확하게 묘사하고 있기 때문이지. 어떻게 보면, 성 바울은 그냥 별을 보고 있는 것 같아!

하지만 여기서 아주 놀라운 것은 카라바조가 그림을 그린 방식이야. 바울을 둘러싼 것들, 말과 남자와 외투를 그린 방식 말이지. 이런 평범한 일상의 '존재들'이 평범하기는커녕 아주 특별해 보일 정도로 경이롭고 강렬해. 살짝 든 말의 앞발과 서 있는 남자의 다리는 그 깊이와 힘이 광대하다고 할 만해. 대양에 불어닥치는 폭풍우라도 되는 듯이 그려졌어.

하지만 이 얘기를 다 하고도 우리는 여전히 여기 '너무 큰 것'에 직면하는 곳에 있구나.

우리가 '너무 큰 것'에 직면한다고 할 때, 사실은 '너무 짧은 것'에 직면하는 것은 아닐까? 말하자면, 거대함을 측정하려고 '광년(光年)' 같은 단위를 고안해낸 우리 자신, 우리의 마음 말이야. 너도 이 얘기를 하지. 하지만 내 말은 그 거대함이 우리

36

존재의 일부가 아니라 우리의 발명품이라는 뜻이야.

그렇다면, 우리가 스피노자의 견해를 따른다면, 그리고 '모든 것'은 전체이기 때문에 존재하는 모든 것이 더는 쪼개질 수 없다고 가정한다면, 그 거대함은 우리가 직면한 어떤 것이라기보다는 우리까지 포함한, 우리를 둘러싼 어떤 것이라 볼 수 있겠지. 이것이야말로 예술이 우리에게 보여주려는 수수께끼야.

우리가 그리는 형체들은 존재 자체가 이 수수께끼를 전해 주는 전령들이야. 그리고 그들의 몸짓은 우리가 어렴풋이 알고 있는 무언가를 보여주거나 아니면 일깨워 주지.

우리는 연대와 나눔의 행위(몸짓)를 통해 거대한 전체를 이해하고 인식해. 그런 행위가 희망을, (그 행위가 약속하는 어떤 것이 아니라 그 행위의 성질 자체가) 백삼십팔억 년 전에 있었던 빅뱅만큼이나 큰 희망을 구현하는 거야!

너는 아직도 그 경계에 있니?

사랑을 다해, 존

저는 여전히 그 경계에 있어요. 그리고 하필 제가 선 곳이 다리네요. 그래서 몸을 구부려 다리 밑을 내려다봐요. 세상에, 이 엄청난 간극이라니!

저는 모두가 거대한 전체의 일부라는 사실을 믿을 수 있어요. 다리와 저, 이 간극까지 포함해서요. 이렇게 말할 수 있는 것처럼요. "일어나는 모든 일은 일어나야 했다."

그리고 제가 서 있는 이 높이만큼 제가 현명하다면, 하늘에

37

서 내려다보는 듯한 이 시각과 그 영원성에 매달려야겠지요. 이 시각은 그냥 주어지는 것이 아니니, 노력해서 얻을 목표로 삼아도 되겠지요!

하지만 종종 축축 처지는 기분이 들어요. 그러면 이 높이에 빙빙 현기증이 나는 듯하고, 내려다보이는 세세한 광경들은 모두 흩어져 버리죠. 심장이 흥분과 공포로 빠르게 쿵쾅거리고요.

이건 진리 또는 실재의 문제가 아니에요. 그보다는 우리가 스스로 어떻게 합의에 이를 수 있는가의 문제죠. 살기 위해서요. 아니, 더 정확하게 말하자면, 살아 있기 위해서요.

최근에 「그랑 블루」라는 영화를 봤어요. 옛날에 봤던 영화인데 그 영화의 어떤 점이 늘 마음에 남아 있었어요. 훌륭한 영화라서가 아니라 그 영화가 어떻게 보면 우리가 지금 얘기하고 있는 이 장소에 대한 영화이기 때문이에요.

두 주인공은 프리다이버인데, 숨을 오래 참는 능력만으로 바다 깊숙이 잠수하며 육체의 한계를 밀어붙여요. 물 밑에 오래 있을수록, 더 깊이 들어갈수록, 위험이 커지죠. 둘은 한계에 다가가며 한계를 가지고 놀아요. 어느 장면에서 한 사람이 말해요. "내려갈 때 제일 힘든 건 돌아서야 하는 지점이 있다는 거야. 돌아와야 할 좋은 이유가 필요하거든."

그리고 수심 백 미터, 그 무한하고 어두운 세계의 매혹이 너무 강해지자 결국 그들은 자신을 바칩니다.

작업실에서 그림을 그리다 보면 이와 아주 비슷한 느낌을 받을 때가 있는데, 그래서 이 영화가 자주 떠오르는 것 같아요.

그리고 아버지는 카라바조의 그림에 대해서 대양과도 같은 깊이를 말씀하시네요!

보내주신 이트카의 사진에 담긴 식물은 프랑스어로 '새장에 갇힌 사랑[19]'이라고 해요. 이미지도 이름도, 누구나 궁금해져서 묻게 되지요. 어떻게? 어떻게 그럴 수가 있어? 진짜 이름은 가끔 이런 짓을 해요. 자체의 수수께끼로 자신이 이름하는 것의 수수께끼를 배가시키는 거지요. 그러니 밖을 내다보시면 서서히 깨어나는 딸기 포기들과 아직 잠에 빠져 있는 호두나무와 그 옆에 꽃을 피운 풍년화가 보일 거예요.(호두를 뜻하는 'walnut'을 글자 그대로 풀이하면 '낯선 열매'이지요….) 그리고 마찬가지로 소란하게 울어대는 까치들도 놓치지 않으시겠죠.(까치를 뜻하는 'magpie'에서 'pie'는 이 새를 지칭하는 옛 프랑스어이고, 'mag'은 분명 수다 떨기라는 단어처럼 대개 여성에게 갖다 붙이는 특성들을 이르는 비속어겠지요!)

자 이제, 바다 잠수와 정원 산책을 마쳤으니 아버지를 친구분께 양보할게요. 그 친구분이 아버지를 아주 특별한 파티에 모시고 갈 거예요. 어디서 열리는 파티냐면… 어디일까요?

사랑하는, 이브

사랑하는 이브에게,

너는 이런 말을 하는 듯싶구나. "문제는 온전히 살아 있는 거예요!" 프란시스코 고야가 내 팔을 잡고 〈정어리 매장식(埋葬

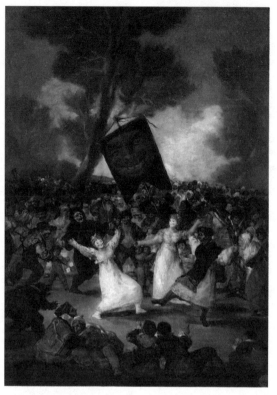

프란시스코 고야, 〈정어리 매장식〉, 1812-1819년경.

式)〉에 데리고 왔어. 그림이 활력으로 펄떡펄떡 뛰어! 고야는
완전히 귀가 먹었고, 이 그림을 그릴 때도 그랬으니, 우리는 서
로 말은 하지 않아. 솔직하게 말해서 나는 이 그림의 소재, 즉
사순절 전날이자 사육제 마지막 날에 벌어지는 유명한 정어리
축제라는 이 소재가 아주 중요하다고 생각지는 않아. 고야에게
이 축제는 인간 광기를 확인하는 또 다른 현장이었지. 그림을
계속 들여다보다가 나는 그 소음, 그 떠들썩한 소리, 그 거대한

군중이 만들어내는 알아들을 수 없는 소리에 압도되었어. 완전히 귀가 먹으면 아무것도 이해할 수 없는 자신의 상황이 오히려 귀가 먹먹해지는 소음에 갇힌 것처럼 느껴지지 않을까 싶기도 해!

〈정어리 매장식〉에 참여한 이들에게는 그 소음이 거친 록 콘서트처럼 들릴지 모르겠지만, 우리 구경꾼들에게는 무의미한, 계속되는 굉음일 뿐이야. 고야가 말했듯이, "잠든 이성이 괴물을 만들어내지."

(세상에! 이스라엘과 팔레스타인에서 벌어지는 일들을 보렴. 석류란 석류는 죄다 피를 흘리고 있어….)[20]

나도「그랑 블루」라는 영화를 본 기억이 나는구나. 내 기억이 맞다면, 수면으로 돌아가지 말고 거기 깊은 곳에 머물라고 두 프리다이버를 유혹한 것 중에는 침묵도 있었지.

그러니 우리에겐 소음과 침묵이 있구나. 소음은 설명을 덮어버리고, 침묵은 계속해서 현재를 따져 묻는 질문들을 내놓지. 둘 다 온전히 살아 있는 데 그다지 도움이 되지는 않아.

무엇이 도움이 될까? 아마도 '질문하기'겠지. 그리고 질문은 말로만 하는 게 아니야. 그림을 그리는 것도 하나씩 계속해서 질문을 하는 거야.

질문하기의 역설은 질문하는 사람이 답을 찾거나 답과 마주칠 수 있다고 믿는다는 사실에 있어. 일종의 신념이지.

대부분의 교회 그림에서는 전혀 볼 수 없지만, 예컨대 모란디[21]의 물병과 벽돌에는 있는, 그런 종류의 신념이야. 그렇지 않아?

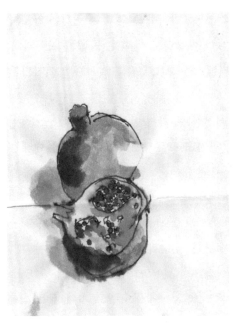

존 버거, 〈석류〉, 2005.

그래, 이름은 때때로 그것들이 명시하는 것의 '의미'를 배가하거나 증폭시키지. 이런 이름들 말이야. 일출, 정오, 해거름, 황혼, 새벽, 내일….

사랑을 담아, 존

아버지, 투(to) '모로우(morrow)', 예스(yes) '터데이(ter-day)'!22

〔인터넷에서 찾은 '터데이'의 정의는 이래요. '투데이(to-day)'의 영국식 속어. 주로 남부, 이스트 앵글리아 지역 일대에

서 쓰인다.)

프란시스코가 아버지를 안내해 드렸다니 기쁘네요. 두 분은 오랫동안 알고 지낸 사이죠. 아버지와 넬라[23]가 『고야의 마지막 초상(Goya's Last Portrait)』을 쓸 때도 프란시스코는 아버지 곁에 앉아 숱한 낮과 숱한 밤을 함께 보냈지요. 프란시스코는 그때 이후로 하나도 변하지 않았을 듯하네요. 죽었으니까요. 하지만 아버지는 나이를 더 드셨어요. 청력에 문제가 있다고, 그 동안 아버지와 소리의 관계에 변화가 있었다고, 그에게 말씀하셨어요?

아버지는 늘 당신이 존경하고 고마워하는 옛 거장들이나 작가들, 사상가들을 바로 우리 옆에 서 있는 동지처럼 말씀하시지요. 대부분 이미 오래전에 죽은 분들이지만, 그들의 물리적인 부재는 아무 상관이 없어요. 그들 생에서 계속 이어지는 부분에 비하면 사라진 부분은 대수롭지 않으니까요. 그 이어지는 부분은 그들이 남긴 작품들뿐만 아니라 그들이 각자의 지향점을 향해 보여준 강렬한 추진력으로 구성되어 있지요. 생이 내재하는 형태들을 예측할 수 없듯이, 한 생과 다른 생들 사이에서 일어나는 분기(分岐)의 수도 헤아릴 수 없어요.

그러니 이게 우리 사이에서는 놀이가 될 수 있지요. 고야와 함께 록 콘서트에 가는 놀이, 아니면 볼로냐의 폰다차 거리에 있는 어느 집 문을 두드리고는 모란디 씨가 문을 열어 주기를 기다리는 놀이 같은 것 말이죠. 놀이는 가상의 한 형태이지만 불필요한 건 아니에요. 아이들에게 놀이는 소위 현실이라는 것보다 더 현실적이니까요.

잠시 〈정어리 매장식〉으로 돌아가 봐요. 고야가 그 장면을 '인간 광기를 확인하는 또 다른 현장'으로 봤다는 것에는 저도 동의하지만, 그 그림은 그의 다른 그림들과는 달라요. 전투, 일제 사격, 비참함, 굶주림, 질병, 권력자들의 권세와 자아도취, 세상을 한데 묶는 온갖 어리석은 규칙들, 인간 조건의 이 모든 잔학함이 고야를 괴롭혔어요. 미쳤다는 소리를 들을 정도로 심하게요.

"프란시스코, 맨정신은 위험해!"

"말로 다 못할 만큼…."

하지만 여기서는, 매장식에서는, 사육제잖아요. 사람들이 인간의 광기를 띤 채 인간의 광기를 희롱하고 조롱하지요. 자기들 세상을 모욕하는 거예요! 사람들은 잠시 고야와 하나가 돼요. 같은 걸 인식하기 때문이죠. 사람들은 같은 걸 목격해요. 하지만 사람들이 같이 웃기로 마음먹은 그 순간에 그는 돌아서서 울기 시작하죠.

"프란시스코, 당신의 그림 몇 점은 눈물로 만들어졌어."

조르조 모란디.

44

조르조 모란디, 〈정물〉, 1952.

"눈물이 멈추지 않았지. 절망에 빠져 간청했지만, 눈물은 멈추지 않았어…."

매사에 신념 지키기, 배움을 바라며 질문하기, 침묵이나 소음 속에서 새롭게 질문하는 법 배우기. 우리에게 이 외에 다른 선택지가 있을까요? 이 좁은 통로 말고 자유로 향하는 다른 길이 있을까요?

"저는 거의 평생을 여기서 살았어요. 어쨌든 아버지가 돌아가신 뒤로는 말이지요. 동생 주세페는 이 집을 보지 못했어요. 나중에, 안나와 디나, 마리아와 저는 이곳에서 삶을 꾸려 가는 방법을 찾아냈지요.[24] 엄청난 햇빛(진짜 소음)을 차단해 주고, 모든 것을 미지(침묵) 속으로 삼켜 버리는 어둠을 막아 주는 이곳에서요. 편히 앉으세요! 여기가 저의 피난처입니다."

이런 식으로 모란디 씨의 환영을 받다니, 우린 운이 좋지 않아요? 그의 작은 세계에서는 누구든 자기에게 필요한 모든 공간을 발견할 수 있어요. 그리고 그곳을 그토록 환대에 넘치는

장소로 만든 건 모란디가 물병과 벽돌을 그릴 때 견지했던 신념이 아닐까 싶어요. 그는 사물의 대화에 귀를 기울임으로써 자신의 희망을 발견할 수 있는 것처럼, 사물이 각자의 고립 상태로 되돌아갈 때에도 우리가 사물의 동료로, 물체들의 동료로 남아 있을 수 있는 것처럼 그려요. 다른 말로 하자면, 마치 우리가 떠나온 자리에 우리의 무언가가 계속 살아가기라도 하듯이 말이죠.

모란디 씨, 당신과 프라 안젤리코[25]는 영혼의 형제예요!

"저는 제 집을 떠나기 싫다고 생각하면서도 늘 그의 수도실 어디에선가 밤을 보내는 꿈을 꾸었죠…."

캥시에 있는 우리 서재, 그 그리운 옛날 집에 제가 스벤 블롬베리[26]의 정물화 네 점을 걸어 놓았지요. 그가 아주 노년에 종이에 오일 스틱으로 그린 작은 그림들, 아시죠? 저는 볼수록 그 그림들이 좋아요. 그 덧없음이 절대 실망을 주지 않기 때문일 텐데… 제 안의 무엇에게 실망을 주지 않는 걸까요? 친구분이셨던 스벤 블롬베리에 대해 얘기 좀 해 주세요. 그의 본보기는 누구였고, 그의 신념은 무엇이었나요?

모든 사랑을 담아, 이브

사랑하는 이브에게,

참 이상하게도, 내가 이제 늙어서 귀가 잘 안 들린다는 얘기를 고야에게 하지 않았어. 내가 잘못 기억하는지도 모르겠다만, 그가 자신의 '카프리초스(Caprichos, 장난들)' 판화 연작 중

I shut my pen and laid it on this sheet
of paper. And when I looked next, it had done this
curious? And my fingers are stained with
Schaeffer black! (Somebody pointed out to me
the other day that Schaeffer in German means
shepherd shepherd. is. berger.)

In the photo you sent of Morandi, he's,
as you say, listening as much as looking.
Listening to the "conversation" between objects.
Between two jars. Between satellites and the
earth. between a stylo at a clean
sheet of paper.

Philosophers search for answers;
artists seek at confront doubt. Scientists
establish formulae; artists find
metaphors.

You ask me about Sven. What was his
example and his faith? you ask. In his way
of life he was unique as I've never met
another painter quite like him. Perhaps he
had a little something in common with
Giacometti whom he admired at whom he had
known when he first came to France in the
late 1940s. He did not paint to produce
paintings. His studio was an upper room
in the outhouse of a tiny farm, and was
scarcely larger than a garden-shed. He never
invited anybody to climb up into it. His
"finished" paintings he took off from their stretchers

존 버거의 편지. 2015.

하나에 '귀먹은 사람에게 말하는 귀먹은 사람'이라는 제목을 붙였던 듯한 느낌이 들거든. 네가 쓰던 방에 이 연작을 모두 기록한 책이 있지. 그리고 네가 아주 어릴 적에 그 책을 들여다보고 있었던 듯한 느낌도 들고 말이야.

내 보기에 우리 선배 예술가들에 대한 네 말은 옳고도 중하구나. 예컨대, 그들의 '추진력'이 그들의 작품보다 훨씬 힘이 된다는 얘기 말이야. 그리고 그들의 '추진력'이 의미하는 것은 질

47

문을 제기하고 불완전한 응답들을 찾는 데 대한 헌신이지.

맞아, 그 사육제 군중은 자기들 세상을 모욕하며 프란시스코를 부둥켜안고 그의 웃음을 나누고 있어. 그리고 잠시 후면 그의 눈에서 눈물이 흘러내리지. 웃음과 상실이 모두 눈물을 불러온다는 것이 흥미롭구나.

내가 펜 뚜껑을 닫고 그대로 편지지 위에 놓아두었거든? 그런데 이따가 보니까, 이렇게 되어 있었어. 이상하지? 손에 검은색 셰퍼 펜 잉크가 묻었어!(요전 날 어떤 사람이 '셰퍼'가 독일어로 '양치기', 즉 'Berger'와 같은 뜻이라고 알려 주었어.)[27]

네가 보내 준 모란디 사진을 보니, 네 말마따나 그는 보는 만큼이나 듣고 있구나. 사물들 사이의 '대화'를 듣고 있어. 두 물병의 대화를. 인공위성과 지구의 대화를… 만년필과 빈 종이의 대화도?

철학자들은 대답을 추구하지. 예술가들은 의심을 추구하면서 그것에 직면해. 과학자들은 공식을 세우지. 예술가들은 은유를 찾아.

스벤에 대해서 물어봤지? 그의 본보기와 신념이 무엇이었냐고 말이야. 그는 삶을 살아가는 방식이 독특했어. 스벤 같은 화가는 본 적이 없단다. 아마 그가 흠모했던, 그가 처음 프랑스에 온 1940년대에 알고 지냈던 자코메티와는 공통점이 거의 없었을 거야. 스벤은 남에게 보여주려고 그림을 그리지 않았어. 그의 작업실은 어느 작은 농장의 헛간 위층에 있었는데 커 봐야 고작 정원용 헛간만 했지. 그는 아무에게도 그곳에 올라가 볼 기회를 주지 않았어.

그는 그림이 '완성'되면 캔버스 틀에서 떼어내 양파를 저장하는 지붕 밑 '다락방'에 쌓아 놨다. 그가 선택한 삶의 방식은 자연에 대한 그의 신비주의적인 사랑의 방식을 따랐어. 겉으로 보기에는 신비주의자라기보다 양파 장수가 더 어울렸지만 말이야. 그의 신비주의적인 사랑은 자연에 대해 뭔가 어버이다운 태도를 보여주었어. 마치 자연이 모든 것의 어머니인 동시에 보호가 필요한 어린아이인 듯이 대했거든. 그리고 두 역할이 다 끊임없는 대화를 의미했지. 그림을 그리는 건 땅을 돌보는 또 하나의 방식이었어. 그는 자기 작품을 전시하거나 파는 데 아무런 야심이 없었지. 그림을 사려는 친구가 있으면(파리에서 라코스트까지 그를 찾아오는 친구들이 아주 많았는데, 대부분은 로제 가로디와 모리스 메를로퐁티를 중심으로 한 어느 철학 유파에 속한 자들이었어), 어쨌든 그림을 사려는 친구가 있으면, 그는 높은 가격을 매기고는 자신이 그 그림을 더 이상 보지 못하니 자기가 손해를 본다고 주장했지. 그렇지 않았다면, 그와 부인인 로멘 그리고 딸 카린은 돈 없이 살아야 했을 거야. 바깥출입 때는 자전거를 이용했지. 나중에 내가 중고로 시트로엥 2CV를 사 줬어. 그에게 그림을 그리는 행위는 자연에 입맞춤하는 행위였단다. 하지만 입맞춤이 그렇듯이, 아마 자연도 그에게 입맞춤을 하고 있었겠지. 자연의 혀가 그의 목구멍을 향해 밀려들어 왔을 거야. 그는 새를 사랑했어. 새는 우체부 같았으니까.

실제 우체부는 (네가 베르 르 몽에 살 때의 그 우체부처럼) 큰길에서 좁은 길로 일 킬로미터나 더 들어가야 하는 그의 집

까지 오지 않아서, 그가 그 좁은 길과 포장된 길이 연결되는 지점에 나무 상자를 준비해 둬야 했지. 그의 유일한 사치는 서재였어. 서재가 그 집에서 제일 큰 방이었지. 그는 책을 아주 많이 읽었어. 주로 시와 철학이었지. 식사는 주로 스벤이 준비했는데, 그와 로멘은 밥을 먹으면서도 책을 읽곤 했어.

이 얘기가 그의 본보기에 대해 슬쩍 뭔가를 알려 주지 않을까?

이제 네 차례야.

<div align="right">내 모든 사랑을 담아, 존</div>

아버지,

저는 밀라노에서 제네바행 기차를 타고 집으로 가는 중이에요. 차창에 스치는 풍경은 회색과 초록색이에요. 회색은 콘크리트와 도로 때문이고, 또 날이 회색이기 때문이죠. 하늘이 제할 일을 저버리고 아무것도 하고 싶어 하지 않는 듯한 날씨거든요.(오늘이 5월 1일인데도요!) 초록은, 신선한 초록색은 그게 봄의 색이기 때문이지요.

스벤이 살았던 삶을 묘사한 아버지의 글이 정말 좋아요. 그걸 읽으니 정말로 그가 삶았던 본보기와 그가 가졌던 신념이 느껴지네요. 양파 냄새나는 신념이라니!

아버지도 아시다시피, 밀라노에 있는 보코니대학교(자유주의적이고 세계주의적인 미래의 경제 지도자들을 키우는 사립대로 잘 알려진 그 학교 말이에요)의 초청을 받아 강연을 하러

갔었어요. 스스로를 연구자라 부르는 학생들 앞에서 화가로서의 제 작업 방식과 현대예술가로서의 제 '삶의 방식'을 얘기하는 자리였지요. 학생들을 만났고, 다들 제 강연을 좋아했지만, 저는 대체로 실패한 강연회였다고 느꼈어요. 왜 그런지 아버지께 설명을 드리려고 해요. (기차는 지금 도모도솔라에 못 미쳐 나오는, 그 작은 마을 섬들이 떠 있는 호수를 지나고 있어요. 아시죠? 일생에 걸쳐 이 기차를 여러 번 타 보셨으니까요.)

저는 꽤 오랜 시간을 들여 강연을 준비했어요. 제 그림이 '진행'되는 걸 보여주기 위해 사진을 이용하기로 했지요. 제가 어떤 작업을 하고 있는지 보여드리려고 매일 작업이 끝나면 찍어서 아버지께 전자우편으로 보내 드렸던 그 사진들, 아실 거예요. 그러고는 저녁에 통화하면서 그림 얘기를 했지요.

그림마다(그림은 결국 딱 석 점을 골랐어요) 사진을 여덟아홉 장쯤 준비했어요. 그림이 목적지까지 이르는 긴 노정의 몇몇 단계를 보여주는 사진들이었지요. 몇 년에 걸쳐 찍은 사진도 있었어요. 그런데 그것들을 보여주다가 이미지들을 그런 식으로 보여줄 때 어떤 문제가 생길 수 있는지 전혀 예상을 못 했다는 걸 깨달은 거예요.

그 문제를 처음 지적해 준 사람은 친애하는 우리 친구, 마리아 나도티[28]였어요. 그 사진들이 무언가를 오도하고 있다고 하더군요. 첫번째 이유는 그 사진들을 보면 그림을 그리는 일이 일직선으로 죽 이어지는 과정이라는 인상을 받는다는 거예요. 마치 시간이 화살처럼 느껴진다고요. 하지만 우리가 경험하는 시간은 주름으로 이루어져 있잖아요. 또 주름 안에 주름이 있

51

어서 가끔은 서로 닿기도 하고요.

　두번째 이유는 사진 이미지의 성질이 그림 이미지의 성질과 다르기 때문이었어요. 복제화를 볼 때 우리는 '진품'을 보고 있는 게 아니라는 걸 알아요. 즉 존재감을 지닌, 또는 아버지의 친구분이신 발터 베냐민의 표현을 빌리자면, 아우라를 지닌, 유일하고 고유한 그림이 그려진 캔버스를 보고 있는 게 아니라는 거죠. 지금 우리는 아주 다른 위치에 있어요. 더는 존재하지 않는, 혹은 최종 그림의 '표면 아래에'만 있는 이미지를 찍은 사진을 보니까요. 이 사진들은 볼 수 없는 것을 보여주는 척해요. 포르노그래피가 노출 뒤에, 성행위 뒤에 숨어 있는 뭔가를 내놓는 척하는 것과 비슷해요. 물론 뭔가가 더 있다는 건 거짓말이죠. 비록 동물로서의 우리가 어느 정도는 믿는 거짓말이지만 말이에요.

　(벌써 두번째로 국경 관리 경찰이 파란 비닐장갑을 끼고 어떤 흑인 남성의 짐을 샅샅이 뒤진 다음에 기차에서 끌어내렸어요.)

　제가 얘기하려는 건, 저 사진들을 통해 화가로서의 제 작업에 접근해 보려고 했던 시도가 일종의 관음증으로 이끌고 말았다는 거예요. 그래서 잘못된 또는 불필요한 질문을 품게 만들었지요.

　저는 아버지와 주고받을 때 그처럼 유용했던 그 사진들이 제 강연을 뒷받침해 주기를 바랐어요. 하지만 실상은 강연을 하면서 그 사진들이 제시하는 단순화에 맞서 싸워야 했지요.

　스벤이라면, 자연과 입맞춤하는 그의 작업 습관에 미루어 본

다면, 제 실수를 예견했겠지요. 자기 작업실에 아무도 들이지 않았던 그라면 말이죠. 하지만 이 일을 통해 뭔가를 배웠다는 건 기뻐요.(우리는 실수를 기리는 기념비를 세워야 해요. 우리가 배우는 것이 대부분 그 실수들 덕이니까요, 그렇지 않아요? 문화부 장관에게 건의해 보세요. 무명용사비 옆에다 세우는 건 어때요?!!!)

회색 하늘이 더 낮게 드리우더니 이제는 빗방울이 듣네요. 차창에 맺힌 빗방울이 우리와는 반대 방향으로, 거의 수평으로 구르고 있어요. 속도와 물과 유리의 성질이 작용하는 중력의 효과 때문이라 말하면, 이런 사소한 사건들이 품은 시와 신비를 축소하는 일이 될까요? 전 창밖을 내다보는 사람들을 보며 속으로 중얼거려요. 이 얼마나 아름다운가….

꽃. 꽃 드로잉 하기. 꽃 그리기. 꽃 찬양하기. 우리 대화의 다음 장을 이것으로 해도 좋을 것 같아요. 오월에 이보다 더 얘기하기 좋은 소재가 어디 있겠어요?

사랑을 담아, 이브

추신: 이런 하늘 아래에서는 레만 호수가 바다 같네요.

3

사랑하는 이브 보렴. 지난번 네가 보낸 편지에 대한 답으로 '엽서' 두 장을 보낸다. 한 장은 델라 로비아[29]의 테라코타 작품을 아이오나 히스[30]가 찍은 사진이고, 다른 한 장은 정원에 핀 흰 장미를 그린 내 그림 '텍스트[31]'야.

델라 로비아 가문은 삶의 잔인함에 직면한 이들에게 상냥하게 위로를 건네는 저 다정한 성모 마리아와 천사 테라코타를 참 많이도 만들어냈는데, 특히 이 작품은 그런 모진 풍파를 직접 겪기도 했지. 1945년에 베를린에서 불에 탔으니 말이야. 아이오나가 보내 준 사진을 보고 그 흔적에 가슴이 뭉클해져서 집필용 책상에 앉을 때마다 눈에 뜨일 만한 곳에 두었단다.

그때 넬라가 말했지. "흰 장미 그려 볼래요?" 그래서 하루인가 이틀 뒤에 이 스케치를 했단다. 그런데 그림을 '완성'한 다음 날 보니, 어쩐지 저 성모 테라코타 사진이 주는 울림과 비슷한 느낌이 있는 듯하더구나. 분위기나 선의 흐름 같은 것이 좀

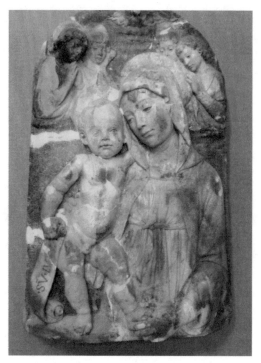

안드레아 델라 로비아, 〈성모자와 네 천사〉, 1470년경.

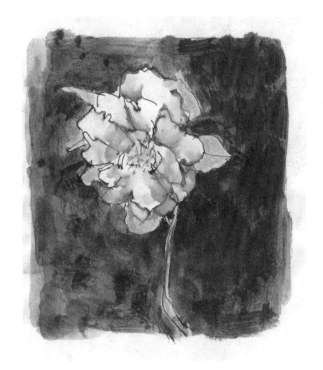

존 버거, 〈무제〉, 2015.

비슷하지, 그렇지 않아? 한 식탁에 둘러앉은 두 이웃처럼 말이야. 장미는 위로를 주지는 않지만, 그 자체로 삶의 잔인함에 저항하고 있지.

그리고 두 이미지 간의 이 '협업'에는 거대한 시간적 차이가 있어. 테라코타에 채색을 한 델라 로비아의 드라마는 사 세기에 걸쳐 일어나고, 저 흰 장미의 드라마는 나흘 안에 일어나지.

우리 상상력이 포착해내는 것과 규칙적이고 직선적인 시간의 흐름이 아무 관련 없음을 보여주는 이 현상이, 아마도 네가 밀라노에서 겪은, 하나의 작품이 진척되어 가는 필연적인 단계나 순서를 설명하려던 일과 관계가 있을 듯싶어.

어쩌면 그림을 그릴 때, 특히 드로잉을 할 때, 우리는 현재가 아니라 미래에서 작업을 하는 것이 아닐까?

붓꽃 두 송이를 찍은 네 판화 작품은 청첩장 같구나!

사랑을 담아, 존

맞아요, 아버지. 시간은 흘러도 어느 정도까지는 아무 차이가 없어요.

빛은 바뀌어도 여전히 제가 글을 쓰고 있는 이 종이를 비추고 있어요. 아버지가 그린 그 흰 장미를 비추었듯이, 그리고 사 세기 전에 안드레아 델라 로비아의 피렌체 작업실에 있던 〈성모자와 네 천사〉를 비추었듯이요.

맞아요, 아버지의 장미는 삶의 잔인함에 저항하고 있어요.

카라바조 그림에 나오는 인물들처럼 장미는 자신이 서게 될 무대에 빛을 던지고 제 색깔들을 펼쳐내지요. 그리고 똑같이 어둠을 배경으로, 똑같이 잔인함에 노출된 채 살아가는 우리는 빛을 받는 이 대상들을 승인의 메시지로 받아들여요. '관람객들이 언제나 그러듯이요.'

요즘은 매일 『마네의 마지막 꽃(The Last Flowers of Manet)』이라는 책에 실린 그림들을 들여다보고 있어요. 볼수록 더 아름다워 보여서 차마 눈을 떼지 못할 지경이에요.

마네가 1881년부터 1883년까지 그린 그림들이에요. 그때 그는 말기에 이르는 병을 앓는 중이었고, 그 병으로 다리 하나를 절단한 지 일주일 만에 결국 쉰하나의 나이로 세상을 떠났지요. 이 꽃들은 그런 비극적인 시기에 그려졌어요.

일단 그걸 알고 나면 이 작은 '정물화'들을 보거나 생각할 때마다 그 사실을 떠올리게 돼요. 꽃들이 스스로를 드러내고 있긴 하지만, 이 선물을 받기만 해서는 이 꽃들이 '어디에서' 왔는지 짐작도 못 할 거예요. 이 꽃다발과 꽃병을 그리는 동안 마네는 몰아의 경지에 있지 않았을까 싶어요. 스스로를 존재의 기적에 맡긴 거지요.(이보다 더 자기연민과 멀어질 수도 없을 거예요!) "이것들을 전부 그리고 싶어." 그는 꽃을 보고 그렇게 말했다지요.

하지만 이 그림들에는 뭔가 극적인 것이 있어요. 이 꽃들은 세상의 가장자리에 서 있어요. 유리 꽃병은 겨우 보일까 말까 한 경계에 놓여 있고요. 꽃들 뒤에는 아무것도, 심지어 어두운 빈 공간도 없이, 그냥 아무것도 없어요. 그러고는 이 꽃다발이

자신을 우리 세상의 빛에 진동하는 최후의 사물로 내세우지요. 아니면 최초의 사물일까요? 어쩌면 이 그림들은 다른 그림들과는 전혀 다르게 삶과 죽음의 변증법을 묘사하는지도 모르겠어요. 마네뿐만 아니라 모두의 삶과 죽음에 대한 변증법 말이에요. 그런 의미에서 이 그림들은 거대해요!

그렇게 생각지 않으세요?

사랑하는 아들 이브

네 말이 맞아, 이브야. 마네가 마지막으로 그린 그 조그만 꽃 그림들은 거대하지. 그 그림들이 거대한 건 바로 네가 말한 이유들 때문이고. 나는 한 가지만 덧붙일게.

그는 잔가지나 꽃 한 줌을 얻으면('꽃다발'이라는 말은 너무 격식을 차린 표현이라 우연성 같은 것이 끼어들 틈 없이 공들여 꽃을 가려 모았다는 느낌을 줘) 매번 유리병에 꽂았어. 아니, 한번은 샴페인 잔에도 꽂았지. 그리고 그 유리 용기들은 그림 속에서 가혹한 시련의 공간으로 기능한단다. 다시 말하면, 유리 용기에 뭔가를 꽂으면 꽂힌 것들이 이상하게 변형되어 보이는데, 마네에게는 그 변형이 필요했어. 그는 꽃병 바깥에 피어 있는 꽃들만큼이나 유리를 통해 보이는 것, 유리 안에서 보이는 것에 매혹되어 넋을 잃었지.

유리병 안에서는 자연스러운 형태가, 뚜렷하게 연결된 공간이, 색깔이, 비율이 해체돼 버려. 비구상적인 형태가 되는 거야. 유리를 통해 그 이전의 원형질을 보는 거지. 그리고 마네는 그

에두아르 마네, 〈꽃병에 꽂힌 모스 로즈〉, 1882.

렇게 본 것을 꽃이나 이파리, 아끼던 유리 꽃병의 투명한 결정
만큼이나 생생하게 그려냈어.

이 때문에 그 그림들 각각에는 우리의 시선을 이름 없는 영
역으로, 어떤 존재가 되어 가는 과정에 있는 형태들의 영역으
로, 아니 어쩌면 사라지는 중인 형태들의 영역으로 이끄는 부
분이 있지. 그 그림들은 현재를, 꽃들로 빈틈없이 채워진 현재
를 둘러싸고 있는 과거 또는 미래를 불러낸단다.

네가 정확하게 얘기했듯이, 마네는 자신이 그리려는 꽃들을

세상의 끝에 놓았어. 그 꽃들 뒤에는 아무것도 없어. 그 꽃들은 처음 또는 마지막 순간에 나타나 생의 전부인 듯이 그 순간을 채우지.

'존재가 되어 가는 과정'이 그처럼 긴박하게 그려졌기 때문에 우리는 그것의 무상함도 생각하지 않을 수 없어. "어쩌면 이 그림들은 삶과 죽음의 변증법을 묘사하는지도 모르겠어요." 네가 말했지.

그 그림들이 이야기하는 것이 무엇이든, 그건 존재에 앞서고 또 뒤따르는 것이야. 그 그림들은 존재를 감싸는 원형질을 이야기하고 있어.

내가 덧붙이고 싶은 말은 이 마지막 그림들 속에 그 원형질에 대한 언급이 있다는 거야. 그가 유리 용기 안에서, 그 가혹한 시련의 공간에서 보고 그린 것들 속에 있어. 캔버스마다 담겨 있지.

그래서 우리는 그걸 보면 무언가를, 다른 무엇보다도 그림이란 무엇인가를 생각하게 돼. 보이지 않는 것들의 복원에 대해서 말이야.

내가 너무 나간 걸까?

<div align="right">사랑을 담아, 존</div>

아니요, 아버지. 너무 나갔다니요, 그렇지 않아요. 오히려 핵심적인 질문을 던지셨어요. '보이지 않는 것들의 복원'은 정말로 '그림'이 짊어진 거대한 배낭 같아요.

끔찍하게 무거운 짐이지만, 이상하게도 화가들이 앞으로 나아가는 데 도움이 되기도 해요. 경계 너머 보기, 아니 그보다는 외양을 뚫고 내면 보기, 그것은 계속 추구해 나갈 만한 가치가 있는 바람이 아닐까요? 시간을 그 뼛속까지 드러내겠다는 목표를 잡는다면, 일생의 헌신 정도는 치러야 할 사소한 대가 같아요. 그림은 충족시킬 수도, 거부할 수도 없는 희망이고요.

가망 없는 희망이죠!

요즘 저는 작가 발레르 노바리나[32]와 화가 장 뒤뷔페[33]가 주고받은 서간집[34]을 읽고 있는데, 뒤뷔페가 이런 얘기를 해요.

우리가 보는 물체들의 물질성이 환상이라는 거예요. 그런 의미에서 보면 돌멩이나 탁자는 사실상 무지개와 다르지 않아요. 물체들은 동일한 흐름의 이런저런 부분일 뿐이고요. 그러므로 우리가 일상적으로 사용하는 '가득 차다'와 '비어 있다'의 구분이 더는 유효하지 않아요. 모든 것이 공(空)의 영역을, 무(無)의 영역을, 또는 그 위를 풀쩍풀쩍 뛰어다니지요.(우리가 마네의 꽃들이 '빈 공간' 앞에 서 있다고 얘기했듯이 말이죠.) 그러니 그림이 사고의 한 방식이라 주장하는 뒤뷔페의 말에 따르자면, 화가는 주위를 둘러싸고 있는 무의 일부가 되기를, 지속되는 무에 거하기를 뜻하고 청하고 반겨야 하지요.

그렇게 해서 화가들은 일반적인 사고의 한계로부터 자유로워질 수 있어요. 그리고 마음이 '이해될 수 없는' 것들의 영역으로 들어갈 수 있지요. 제 생각에는, 아버지가 '원형질'이라고 부르는 그것의 영역으로요. 그리고 거기서, 그 장소에서(또다시!) 우리는 말 이전의 언어를 발견해요. 그곳은 이름 없는 것

들의 영역이지요.

확실히 뒤뷔페와 마네는 둘 다 유리 용기 안에서, 그 시련의 공간에서 일어나는 일에 매혹되었어요. 방법은 매우 다르지만, 둘 다 이름 없는 것들, 형성되지 않은 것들, 생각될 수 없는 것들이 거하는 미지의 땅을 상찬했어요. 그들은 그곳을 모든 것의 근원 같은 것이 아니라 모든 것이 일고 모든 것이 되돌아가는 궁극의 지평으로서 상찬했지요. 그리고 둘에게 이런 인식은 진정한 겸손(모든 것이 시도될 수만 있을 뿐 성취될 수는 없으니까요)일 뿐만 아니라 강렬한 긴박감(어느 것도 두 번 뜨고 지지는 않으니까요!)을 암시했어요.

이런 생각들을 하고 나니 이제야 아버지께서 최근에 그리신 꽃 드로잉 작품들과 평소에 자연을 보고 그리는 드로잉에 관해서 하셨던 말씀들이 떠오르네요.

드로잉이라는 행위를 통해 들여다보면, 나무나 돌멩이, 꽃 한 송이는 우리가 읽으려는 텍스트임이 분명하지요. 알려지지 않은 언어, 말이 없는 언어로 쓰인 텍스트예요. 우리는 선과 명암과 색깔 들을 종이에 입히며 그것의 형태감을 만들려고 해요! 드로잉하는 사람은 이름 없는 것들의 통역자이고요….

느끼는 것을 제대로 표현할 수 없다는 느낌이 그렇게 자주 드는 것도 당연해요. 일례로 우리가 한 송이 꽃 앞에서 느끼는 것을 생각해 보세요!

예술에 관한 글 대부분이 알고 보면 형편없는 것도 놀랄 일이 아니고요. 아마 처음부터 오해가 있었을 거예요. 사물을 인식하려면 이름을 붙일 필요가 있지만, 이름을 붙이는 순간 우

에두아르 마네, 〈꽃병에 꽂힌 꽃〉, 1882.

리는 원래 일치시키려 했던 그 사물과 분리되어 버리거든요.

그러니 아마 맞을 거예요. 꽃 한 송이를 그린 드로잉이 우리 사고를 지배하는 합리적 언어 앞에서는 구원의, 저항의 한 형태가 될 수 있어요.

최근 프랑스 사회주의 정부는 상당수의 난민을 받아들이기로 하면서도 경제적 이유로 이주해 온 다른 이주민들과는 분명하게 구별해야 한다고 주장하고 있어요.

어제 산드라에게 요즘 이 가을이 자신들에겐 봄인 양 피어나는 달리아가 정말 좋다는 얘기를 했어요. 오랜 여름날로 지쳐버린 이곳 풍경에서 그런 신선함을 마주치면 반갑거든요. 저

꽃들이 봄에 피었다면 제가 지금처럼 많이 좋아했을지 의문이라고 했더니, 산드라가 적절하게 지적하더군요. "하지만 저런 색깔은 봄철에는 절대 나타날 수 없는걸."

곧 묘지마다 꽃으로 뒤덮이겠죠. 한 군데씩 들르기로 해요. 저는 이곳 마을에 있는 곳을, 아버지는 파리 근교에 있는 곳을요. 그리고 거기서 어떤 춤(이건 뒤뷔페의 단어예요)이 추어지고 있는지 보고 듣고 느껴 보기로 해요. 아마 그 시간 그 장소에서는 이름 없는 것들에, 그 원형질에 더욱 가까이 동화될 수 있을 거예요….

잘되면 말이죠!

사랑을 담아, 이브

4

수르바란[35]이 그린 〈성 베로니카의 베일〉로 시작해 볼까. 사실 그는 두 점을 그렸단다. 하나는 베일에 찍힌 그리스도의 얼굴이 선명하면서 또렷하고, 다른 하나는 그냥 뭔가를 살짝 누른 자국처럼 보이지. 뒤의 그림은 에스파냐 북서부의 도시 바야돌리드에 있는 한 미술관에 있어.[36] 전문가들은 그 희미한 그림이 두번째라고, 수르바란이 나중에 그린 그림이라고 추정하지. 이목구비가 거의 보이지 않아. 머리카락과 귀, 수염의 윤곽 정도만 보일 뿐이야.

그리고 나는 촉각, 즉 촉감과 회화라는 기술 간의 관계가 궁금해져서 스스로 질문하기 시작했단다.

쇼베 동굴에 그려진 동물들 옆에는 동물을 그린 물감과 똑같은 물감으로 찍은 손바닥 자국들이 있어.

그림은 우리 눈에도 호소하지만, 우리 손에도 호소하고 우리 촉감도 자극하지, 그렇지 않니?

71

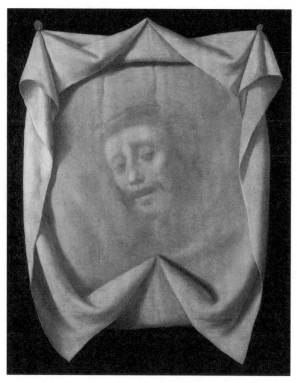

프란시스코 데 수르바란, 〈성 베로니카의 베일〉, 1635-1640년경.

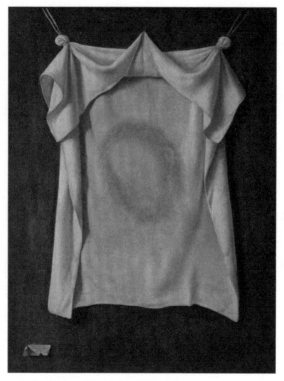

프란시스코 데 수르바란, 〈성 베로니카의 베일〉, 1658.

우리가 보는 것과 삶에서 지켜보는 것의 상당수는 손으로 만질 수 없어. 그리고 회화 기술이라는 선물은 그림을 보는 관람객의 상상 속에서 그런 만질 수 없는 것들을 만질 수 있는 것으로 만들어 준단다.

우리가 앞에 있는 무언가를 그릴 때, 가끔은 그림을 그리는 손이 눈에게 지시를 해. 그리고 눈은 받은 지시에 따르지.

존

외경(外經)에 해당하는 『니고데모의 복음서』에 따르면, 머리에 쓰고 있던 천을 그리스도에게 건네 얼굴을 닦게 한 사람은 베레니케(Bérénice)라는 여성이었어요. 베로니카라는 이름은 그 천에 드러난 것, 즉 '진정한 상〔true image, 라틴어로 베론 이콘(Veron Icon)〕'이라는 뜻에서 후대에 붙여진 거고요.

말씀하신 수르바란 작품의 흑백 복제화를 유리 없는 나무 액자에 붙여서 제게 주신 적이 있었죠. 아버지는 그 베일 그림 밑에 아치 모양의 푸른색 금속 테두리를 두른 작은 아랍식 거울을 붙였고, 그 밑엔 에스파냐식 나무 부채를 펼쳐서 붙이셨어요. 그 액자와 함께 움직이는 새가 그려진 책자도 주셨지요. 책자를 후루룩 넘기면 새의 날개가 위아래로 펄럭거렸어요. 기억나세요?

오늘 혹시나 바야돌리드의 미술관에 있다는 그 베일 그림을 찾을 수 있을까 해서 우리 집에 있는 수르바란 논문을 살펴봤는데, 한 장이 없지 뭐예요. 바로 아버지가 저한테 주려고 찢어

74

낸 장이었어요!

촉감과 회화 기술 간의 관계를 물으셨죠? 저는 웃으면서도 덜덜 떨리는 것 같은 기분이에요.

그게 저에게 아주 핵심적인 질문이기 때문이에요. 화가로서 제가 품은 모든 질문의 기저에 놓인 질문이거든요.

그러니 저는 회화란 보이게 만들어진 촉감이라고 장담할 수 있어요.

다른 도구와 마찬가지로 붓은 팔과 손의 연장이에요. 그 안으로 뻗은 신경은 없지만, 쓰는 데 익숙해지면 붓털과 캔버스 사이에서 무슨 일이 일어나는지 극도로 정밀하게 느낄 수 있지요.

어떤 붓을 골라서 써야 하는가의 문제는 전적으로 캔버스를 어떻게 만지고 싶은가에 달렸어요. 어떤 종류의 손길을 원하는가의 문제죠.

손은 그려요. 눈은 고치고요. 손이 눈의 결정에 복종할 수도 있지만, 그래도 손은 자유로워요. 회화의 기술이 손의 자유에 달렸기 때문에 손이 자유로운 거죠.

전에 우리가 예로 들었던 석도는 그림과 서예의 기원이 천상에 있되 그 성취는 인간의 것이라 했어요. 어쩌면 '천상'과 '시각'의 관계가 '인간'과 '촉각'의 관계와 같지 않을까요?

눈을 감고 아버지의 등을 떠올려 봐요. 눈에 선해요. 아버지와 같은 등을 가진 사람은 달리 없으니까요.(행성처럼 드넓고 둥글죠.) 하지만 그 이미지를 선명하게 만드는 건 제 손이에요. 종종 아버지의 등을 마사지하던 제 손이요. 보기만 하고 만지

지 못한 누군가의 등을 생각하면 선명하게 떠오르지 않을 거예요. 다른 것들도 마찬가지죠.

아버지 말씀이 맞아요. 우리가 보는 너무나 많은 것들이 만질 수 없어요. 처음 생각했던 것보다 훨씬 많은 것들이 그래요.

피에르 보나르는 마르트와 사랑에 빠졌지요. 그는 사랑으로 그녀를 쓰다듬듯이 사랑으로 그녀를 바라봐요. 다른 누구도 그런 식으로 그녀를 만지지 않듯이 다른 누구도 그런 식으로 그녀를 보지 않아요.

그렇게 피에르는 마르트를 그리고 또 그렸어요. 그리고 이제, 그가 그린 그녀의 그림을 보면 우리는 그의 촉각을 통해 그녀를 보게 돼요. 그녀는 우리의 상상으로 만질 수 있게 되었어요.

그리고 우리는 욕조 물에 잠긴 그녀의 섬세한 피부를 느끼지요. 우리의 마음이 거기에 닿고요!

오늘 오후 작업실에서 그림을 그리다 잠시 쉴 때, 제 눈은 다시 저를 그 나무 액자로 데려가 그 베일을 만지게 하겠지요.

사랑하는 이브가

실기실은 촉감으로 가득 차 있었어. 날랜 손들이 저마다 다른 물감들을 찍어댔지. 1943년 내가 처음 예술학교에 갔을 때 제일 먼저 배운 것이 온갖 안료의 이름과 그것이 식물에서 나오는지 아니면 광물에서 나오는지였어. 광물에서 나오는 안료가

특히 흥미로웠어. 광물은 우주의 생성에 기원을 두고 있으니까.(그때는 빅뱅 이론이 아직 체계화되지 않은 때였단다.) 광물은 생명이 시작되기 전부터 있었어. 그 색들은 '눈'이라는 것이 진화되어 나오기 전부터 있었지. 코발트블루를 봐. 코발트는 은 광물에서 나와.[37] 일학년들은 기성품 물감을 못 쓰게 했단다. 우리는 물감 상인에게 가서 안료를 골라 산 다음, 직접 기름과 테레빈유, 달걀 노른자를 섞어 물감을 만들어 써야 했지. 손으로 코발트 가루를 섞고 있으면 마치 수십억 년 동안 이루어지기를 기다려 온 예언을 만지작거리는 것 같았어. 이제 내가 붓으로 그 예언을 실험해 볼 수 있는 거지.

존 버거

이건 제가 노트북 컴퓨터의 배경화면으로 쓰는 사진이에요. 몇 년 전, 제가 제일 많이 쓰는 색인 흰색 안료를 빻을 때 찍었어요. 사용하는 모든 물감을 빻아서 만들지는 않지만, 직접 만든 티타늄 화이트 한 병 정도는 갖고 있으면 좋아요. 주성분으로는 조금 싼 기성품 흰색 유화물감을 쓰는데, 여기에 적정량의 티타늄 안료를 더한 다음 잘 섞이도록 적당히 린시드유를 더해요. 그러고는 유리 막자를 양손으로 잡고 8자를 그리며, 또는 무한대 기호를 그리며 원하는 질감이 나올 때까지 계속 갈고 또 갈아요. 고체와 액체 사이, 신선한 벌꿀 같은 질감이 나올 때까지요.

대리석 탁자 위에서 똑같은 동작을 반복하면서 눈으로는 창

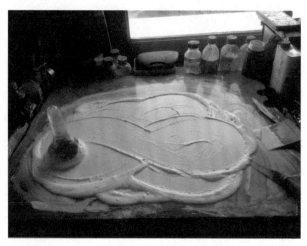

이브 버거의 사진.

밖을 내다볼 수 있지요. 창틀에 놓인 채 몇 년째 기다리고 있는
린시드유 병들도 살펴보고요.(햇빛을 많이 받을수록 건조력이
촉진되어서 더 좋아져요.) 그 병들 안, 표면에 형성된 주름진
피막 아래에 황금빛 기름이 있어요. 그 투명한 황금빛 액체도
마찬가지로 벌집에서 딴 벌꿀 같지요.

　그 병들에서 살짝 시선을 들어 조금 멀리 초점을 맞추면 정
원 아래쪽에 놓인 벌통 세 개가 보여요. 따뜻한 날이든 얼어붙
은 영하의 날이든, 저 작은 집의 한가운데, 저 벌떼의 중심부는
언제나 기온이 일정하게 유지된다고 해요. 한 몸이라 할 수 있
는 벌들에게 그건 생존에 결정적인 문제죠. 한참 물감을 섞고
있으면 꼭 춤추는 것 같아요. 손과 팔의 움직임이 몸 전체로 퍼
져나가죠. 열이 오르고요. 가끔 동작을 멈추고 쉬어요. 아니면
대리석 판 여기저기로 밀려나간 기름진 물질을 한곳으로 모으

78

거나요.(물감을 밀 때 쓰는 주걱을 대면 이 혼합물은 바다 표면의 파도처럼 굽이쳐요.)

제가 티타늄 화이트 물감을 만들 때는 대개 바깥에 눈이 있어요. 하얀 모포를 뒤집어쓴 풍경을 바라보며 하얀 유화물감을 만지작거리는 기분이 썩 유쾌해요. 어쩌면 그저 자연의 일부가 된 듯한 기분이 들어서 그런지도 모르겠어요. 저는 흰 물감을 갈고, 바깥에는 흰 눈이 내려요. 하지만 두 색을 비교하면, 제 흰색은 무겁고 노란빛이 돌아서 이번에는 벌꿀보다 오줌에 가까워요. 바깥에 내리는 눈의 흰색은 너무나 순수해서 '천사의 가루'라는 표현이 절로 떠오르지요.

사랑을 담아, 이브

네가 직접 티타늄 화이트를 만드는 사진을 봤어. 안료의 이름을 처음 배우던 때 이후로 티타늄 화이트에는 뭔가 각별한 느낌이 있어. 징크 화이트는 기술자들의 색이고, 플레이크 화이트는 실내장식가들의 색이지만, 티타늄 화이트는 신들이 어울려 놀던 파르나소스 산을 생각나게 한단다. 그러니 네가 팔레트 나이프를 들고 8자를 그리는 것도 놀랄 일이 아니지!38

네게 그 물감이 있다면 내게는 사전은 아니지만 내가 '사전'이라 부르는 것이 있어. 네가 나중에 얘기한 것과 똑같아. 벌통과 같은 모양이고 안에 든 벌은 죄다 언어라는 알을 낳는 여왕벌을 보호하는 단어들의 음절들이지. 내가 '사전'이라 부르는 이것은 일반적인 사전 같은 단어의 명세표가 아니야. 그보다는

말이 태어나는 분만실이지. 어쨌든, 이미 확고한 인간의 성취물이자 역사적 구성물인 언어 입장에서는 이상하게 보이겠지. 하지만 작가에게(훌륭한 작가라면) 자신이 쓰는 언어란 늘 미완이고, 시험적이고, 해산을 앞두고 있는 존재야.

네가 한 벌꿀 얘기에는 생각해 볼 부분들이 많단다. 그리고 나는 우리 둘이 생각하는 캥시 집의 정체성이 벌치기와 꿀 따기에 밀접하게 관련돼 있다고 생각해. 그 집의 비밀은 예나 지금이나 그 벌통에 있지!

<div style="text-align: right;">사랑하는 존</div>

벌집… 그 말을 되뇌며 금을 수확합니다. 액체로 만든 금, 빛으로 만든 금. 그 말을 되뇌며 순수를 낙원에, 자궁에 돌려줍니다….

저는 가끔 그림에 금을 써 봐요. 진짜 금이 아니라 '이리오딘(iriodin)'이라는 이름의 안료죠. 바르고 나면 빛에 따라, 보는 각도에 따라 반짝여요. 종종 시도해 보지만 제대로 효과가 나는 경우는 드물어요. 사실은 약간 인공적인 느낌이 나기도 하지요. 그런 의미에서 금은 그림의 의도와 비슷한 데가 있어요. 자유롭게 풀어놓을 때 오히려 더 나은 효과를 내거든요!

색은 낮의 빛을 받으며 나타나지만, 안의 어둠 속에서는 어떻게 될까요? 닫힌 벌통 안에 있는 벌집 색이 상상되세요? 아니면 살아 있는 육체 내부의 근육과 장기와 피의 색은요? 아마 모든 색은 복합적일 테고, 그 범위는 우리의 시각 능력을 훨씬

뛰어넘을 거예요. 그래도 화가는 그 모두와 각각을 알아내는 자신만의 방법을 찾아야 해요.

이십 년 넘게 그림을 그려 온 지금, 제가 직면하고 있는 어려움은 이전과는 달라요. 이제는 하나의 구성이나 이미지로 작용하는, 통일성 있는 그림에 도달하는 문제가 아니에요. 꽤 애를 먹긴 했지만, 거기에 도달하는 법은 알아낸 것 같아요. 지금 문제는 그게 아니라 간직할 가치가 있는 그림은 어떤 그림인가 하는 문제예요. 제 그림 대부분이 굳이 남에게 보이는 채로 있어야 할 가치가 없다는 사실을 받아들여야 하지요. 그래서 저는 계속 작업을 해요. 다시 또 다시, 한 장 또 한 장. 일종의 끝없는 복구 과정이에요. 하지만 늘 이번에는 좋은 그림이 나올 거라는 희망에 이끌리지요.

가끔 절망이 자라 희망을 누를 때, 제 의지가 눈앞의 현실을 직면하고 굴복할 때, 모든 야심이 깨지고 남은 하나는 완전히 바보 같을 때, 너무나 드물지만 이 모든 조건이 만났을 때, 그때 비로소 간직할 가치가 있는 그림이 깨어나요. 뭐라고 설명할 수 없는 마법 같은 거예요.

어쩌면 현실에 무엇이 있는지 볼 시간이 필요한가 봐요. 제 눈이 캔버스에서 보고 기대했던 모든 것들로부터 벗어나는 시간이 필요한지도 모르겠어요. 어쩌면 정말로 현실에 무엇이 있는지 확인해 줄 다른 눈이 필요한지도 모르겠고요. 아버지의 눈이 늘 그러했듯이 말이죠.

사랑하는 이브가

5

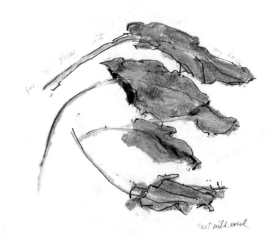

2016년에 존이 이브에게 그려 준 야생 수영(sorrel) 잎사귀 드로잉. 둘은 이 그림을 계기로 각자 그린 그림을 교환해 보기로 했다. 25×20cm, 잉크와 파스텔, 2016.

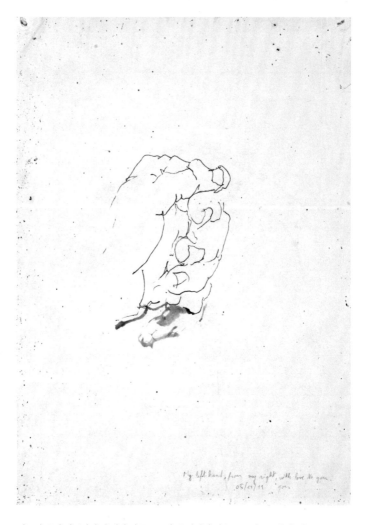

이브가 존의 여든다섯 살 생일 선물로 그려 준 자신의 왼손 드로잉. A4 용지, 잉크, 2011.

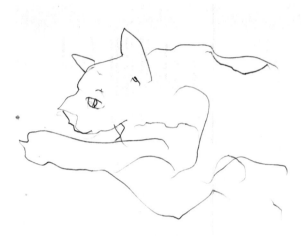

Drawn with my left hand whilst Nero humps his head over my right.

자신의 오른손을 베고 쉬는 고양이 네로를 왼손으로 그린 존의 드로잉. A4 용지, 셰퍼 잉크,
2000년대.

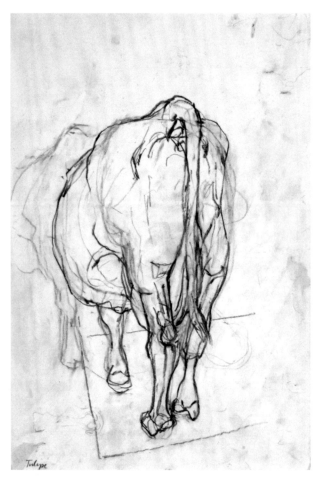

루이의 외양간 입구에서 오른쪽에서 두번째로 있던 암소 튤립을 그린 존의 드로잉.
37.5×25.5cm, 목탄, 1998년경.

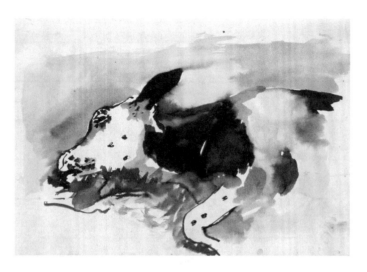

죽은 송아지를 그린 이브의 드로잉. 온갖 수고에도 불구하고 이 소중한 짐승은 태어난 지 몇 주 만에 죽었다. 파리가 눈과 사체를 뒤덮고 있다. 15.5×24cm(스케치북), 먹, 1988.

이브가 앙토니에 있는 존을 방문했을 때 아직 한 살도 안 된 자신의 아들 뱅상을 그린
드로잉. 40×40cm, 연필, 2010.

for Yves

floral text of verrain

존이 그린 마편초 꽃 드로잉. 15.5×11cm, 연필과 파스텔, 2010년대.

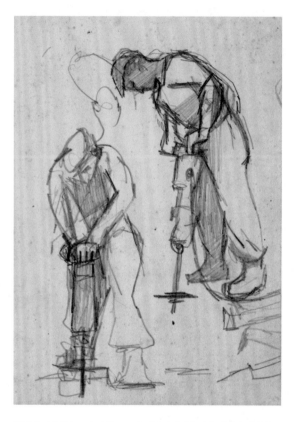

공사장 인부들을 그린 존의 드로잉. 이차세계대전 이후 런던이 재건될
때 여러 공사장에서 그린 수많은 스케치와 습작의 일부. 24×17cm,
연필, 1950년대.

온 가족이 팔레스타인 점령지를 여행하고 난 뒤에 이브가 그린 드로잉. 이브의 시집 『나에게 팔레스타인을(Destinez-moi la Palestine)』에 실렸다. A4 용지, 잉크, 2005.

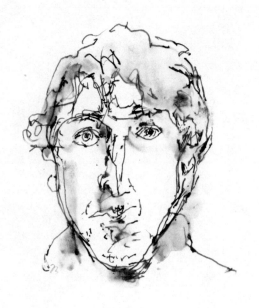

친구 쥘을 그린 존의 드로잉. A4 용지, 세퍼 잉크, 2014.

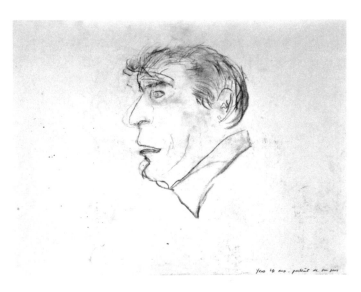

존을 그린 이브의 드로잉. 오른쪽 아래에 존이 쓴 글귀가 있다. '이브, 열 살. 아버지의 초상.'
42×29.5cm, 목탄, 1986.

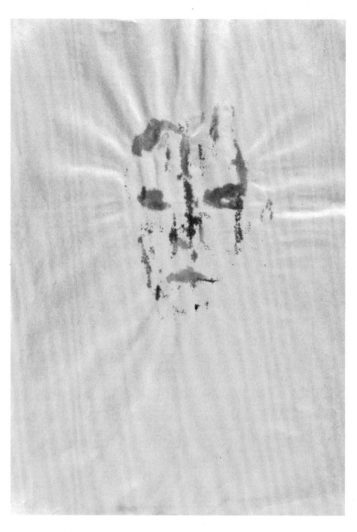

종이 뒷면에 배어 나온 흔적의 효과를 적극적으로 취한 이브의 드로잉. 32×24cm, 중국 종이에 잉크, 2010년대.

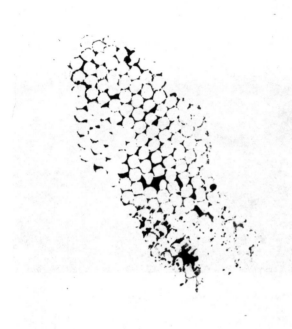

print from cells in a bee-hive ..

존이 찍은 판화. 아래쪽에 존이 쓴 글귀가 있다. '벌집에 든 작은 방들을 찍다….'
『벤투의 스케치북』에 수록. 24×16cm, 잉크, 2000년대.

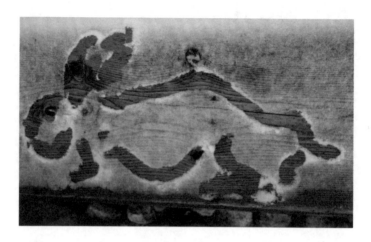

이브가 집 앞 벤치에 내린 눈에 그린 그림을 찍은 사진. 1995.

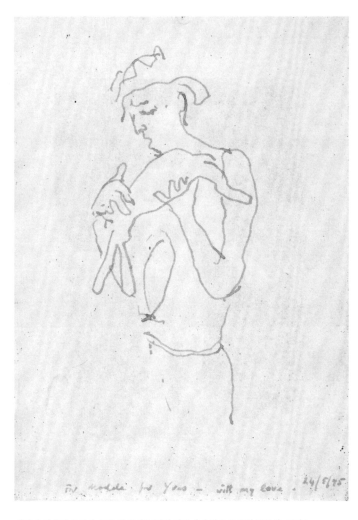

이브가 키우던 토끼가 죽은 날 존이 그려서 이브에게 팩스로 보낸 드로잉. 토끼는
'모델'이라 불렸고 이브가 화가로 활동한 첫해의 주요 주제였다. A4 용지, 잉크, 1995.

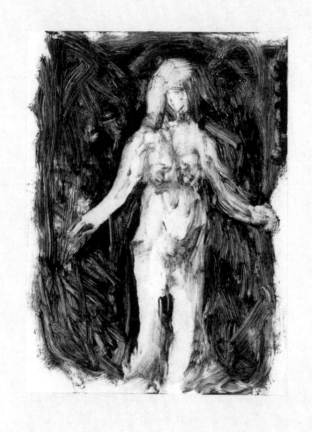

이브가 만든 모노프린트. 27×19.5cm, 종이에 에칭 잉크, 2015.

덫에 걸린 쥐를 그린 존의 드로잉. 캥시 집 주방에서 쥐를 잡을 때마다 존은 그림을 그렸다. 그런 다음 겁에 질린 짐승을 차에 태워 몇 킬로미터 떨어진 곳에 놓아 주곤 했다. 20.5×16.5cm, 잉크, 2000년대.

존 버거와 이브 버거. 캥시, 1983. 사진 장 모르.

옮긴이 주

1. 로히어르 판 데르 베이던(Rogier van der Weyden, 1400-1464)은 초기 플랑드르 화가로, 주로 제단화와 초상화를 남겼다. 당대에는 얀 판 에이크를 능가하는 인기를 누리며 유럽 전역에 영향을 끼쳤으나 시대적 취향의 변화로 거의 잊혔다가 근대에 다시 조명을 받았다.

2. 카임 수틴(Chaïm Soutine, 1893-1943)은 프랑스에서 활동한 러시아 출신 화가다. 형태와 색, 질감에 집중하는 개성적인 스타일을 정립하여 표현주의 운동에 크게 기여했으며 추상표현주의로 이어지는 가교 역할을 했다.

3. 막스 베크만(Max Beckmann, 1884-1950)은 독일 화가로 뒤틀린 형태와 거친 선, 강렬한 색채 대비 등의 특징을 나타내는 독특한 화풍을 정립했다. 부와 명예를 누리며 승승장구했으나 나치가 권력을 잡자 퇴폐주의 작가로 낙인찍혀 작품을 압수당하고 교직에서 쫓겨났다. 네덜란드로 이주하여 십 년을 살았고, 1948년에는 미국으로 이주해 작품 활동과 교육 활동을 계속했다. 표현주의 화가로 분류되지만 베크만 본인은 표현주의를 부정했다.

4. 아르투로 디 스테파노(Arturo di Stefano, 1955-)는 문학적 주제를 즐겨 채택하며 폭넓은 작품세계를 보여주는 영국의 화가로, 존 버거와 오래 교유했다. 2001년에 발간한 개인 작품집에 존 버거가 글을 쓰기도 했다.

5. 오스카 코코슈카(Oskar Kokoschka, 1886-1980)는 오스트리아의 화가이자 시인, 극작가이며 표현주의 그림으로 이름이 높다. 빈 응용미술학교에 진학했으나 건축과 공예를 중시하는 학풍 탓에 제대로 된 미술교육을 받지는 못

했다. 클림트의 그림에서 큰 영향을 받았고 빈 분리파로 활동했다. 빈 유명 인사들의 초상화 작업이 주된 수입원이었으나 정작 의뢰인들은 표현주의적인 코코슈카의 초상화를 그리 달가워하지 않았다고 한다. 나치 정부 수립 이후 퇴폐예술가로 낙인찍혀 작품 활동을 금지당하자 프라하로 이주했다가 영국으로 망명했다. 이차세계대전 중에 올다 팔코프스카와 결혼했고 전후에 스위스 레만 호수 근처에 정착했다.

6. 주탑(朱耷, 1625-1705)은 팔대산인(八大山人)이라는 이름으로 잘 알려진 명말 청초 시기의 승려 화가다. 명나라 왕족 출신이라고 전해지며 청이 들어선 뒤 광기에 사로잡혀 전국을 유랑했다. 명말 사대 승려 화가 중 한 사람으로 중국 문인화의 거두이자 대상의 특징을 간결하게 표현해내는 '발묵화조화'의 시조로 추앙받는다. 새와 물고기, 식물을 즐겨 그렸다.

7. 헬레네 셰르프벡(Helene Schjerfbeck, 1862-1946)은 핀란드 화가로 사실주의 작품과 자화상이 널리 알려져 있다. 어릴 때부터 재능을 보여 여러 단체와 국가의 지원으로 미술 교육을 받았다. 오랜 작품 활동 기간 동안 화풍이 극적으로 변했는데 원숙기에는 고유한 모더니즘 화풍을 보여준다.

8. 석도(石濤, 1642-1707)는 명말 청초 시기의 화가로 본명은 주약극(朱若極)이다. 석도는 자(字)이며 대척자, 청상진인, 고과화상, 할존자 등의 호를 썼다. 산수화를 즐겨 그렸고, 자신의 예술론과 미학을 정리한 『화어록』을 남겼다.

9. 자기 삶에 대한 통찰과 실천을 통해서 깨달을 수 있는 가장 보편적인 것. 석도는 일획이 천지의 근본이며, 일획을 통하면 그리고자 하는 모든 것을 자유자재로 그릴 수 있다고 주장했다.

10. 빌럼 데 쿠닝(Willem de Kooning, 1904-1997)은 네덜란드 출신 미국 화가다. 이십대 초반에 미국으로 건너와 오십대 후반에 시민권을 획득했다. 잭슨 폴록, 마크 로스코 등과 함께 뉴욕화파를 형성했으며 오랜 작품 활동으로 폭넓은 화풍의 변화를 보였으나, 대체로 추상표현주의 화가로 알려져 있다.

11. 사이 트웜블리(Cy Twombly, 1928-2011)는 미국의 화가이자 조각가 겸 사진가이다. 단색의 큰 화폭에 자유로이 휘갈긴 듯한 필치가 두드러지는 서예적인 작품으로 유명하다. 시의 구절이나 신화적 상징들도 즐겨 사용했다. 장-미셸 바스키아와 줄리언 슈나벨 등 다음 세대 예술가들에게 영향을 미쳤다.

12. 조안 미첼(Joan Mitchell, 1925-1992)은 미국의 제이세대 추상표현주의를 대표하는 화가이자 판화가이다. 미국의 추상표현주의 운동에 동참했으나

주요 활동 무대는 프랑스였다. 시카고예술대학에서 예술학 석사 학위를 받고 프랑스에서 유학했다. 대형 화폭을 좋아했고 풍경에서 영감을 받은 작품이 많다.

13. 윌리엄 콜드스트림(William Coldstream, 1908-1987)은 영국의 사실주의 화가이자 교육자, 문화예술 행정가이다. 런던대학교의 미술 단과대학인 슬레이드예술대학을 졸업했고, 이차세계대전에 참전한 뒤 오랫동안 모교의 교수와 학장으로 재직했다. 영국의 예술 교육과 문화 정책에 큰 영향을 끼쳤다.

14. 패트릭 조지(Patrick George, 1923-2016)는 영국의 화가이자 교육자이다. 에든버러예술대학에 재학 중에 이차세계대전이 발발하자 참전하여 노르망디 상륙작전에 참가했다. 종전 후에 캠버웰예술대학을 졸업했고 1949년부터 슬레이드예술대학에서 학생들을 가르쳤다. 풍경화로 유명하지만 초상화도 즐겨 그렸다.

15. 유언 어글로우(Euan Uglow, 1932-2000)는 영국의 화가로 누드와 정물을 많이 그렸다. 캠버웰예술대학에서 윌리엄 콜드스트림의 가르침을 받으며 많은 영향을 받았고, 스승을 따라 슬레이드예술대학으로 옮겨 가 수학했다. 측정과 수정에 공을 들이며 작업 속도가 매우 느린 것으로 유명했고, 상대적으로 작품 수와 전시 기회가 적어 평단의 주목을 덜 받았지만 갈수록 대중의 인기와 명성을 얻고 있다.

16. 피에르 보나르(Pierre Bonnard, 1867-1947)는 독창적인 색채로 이름 높은 프랑스의 후기인상파 화가이자 판화가로, 평생에 걸쳐 아내인 마르트 드 멜리니(Marthe de Meligny)를 그렸고 삼백팔십 점이 넘는 작품을 남겼다.

17. 누스라트 파테 알리 칸(Nusrat Fateh Ali Kahn, 1948-1997)은 파키스탄의 전설적인 가수이자 음악가이다. 수피교 음악의 일종인 카왈리(Qawwali)를 세계에 알리는 역할을 했다.

18. 이트카 한즐로바(Jitka Hanzlová, 1958-)는 체코 출신 독일 사진가로 초상 사진으로 특히 유명하다. 체코슬로바키아에서 태어났으나 1982년에 독일에 망명을 요청하여 에센에 정착했다. 폴크방예술대학에서 사진과 통신기술을 전공했고, 현재 독일에 살면서 작품 활동을 하고 있다.

19. 프랑스어로 아무르 앙 카주(amour en cage)는 꽈리를 의미한다.

20. 석류는 팔레스타인을 포함한 서아시아를 대표하는 식물로, 여기서는 고통받는 팔레스타인 민중을 상징하는 것으로 보인다.

21. 조르조 모란디(Giorgio Morandi, 1890-1964)는 이탈리아 근대미술의 거장으로 은둔의 화가로도 알려졌다. 평생 절제되고 단순화한 정물을 그렸으

며, 특히 담담한 구도와 색채로 그릇과 유리병을 그린 정물화로 유명하다.

22. 존 버거의 편지 마지막 단어 '내일(tomorrow)'을 받아, '내일을 향해, 오늘도 좋은 하루!' 정도의 의미로 언어 유희를 한 것으로 보인다. 옛 영어 표현으로 'morrow'는 '내일'이라는 뜻이 있다.

23. 넬라 비엘스키(Nella Bielski, 1930-2020)는 구소련 우크라이나 출신 프랑스 작가 겸 배우로 모스크바대학교에서 철학을 전공한 후 1960년대 초에 결혼과 함께 프랑스로 이주했다. 1970년에 프랑스어로 첫 소설을 발표한 이래 다수의 소설을 발표했으며, 존 버거와 여러 편의 극본을 공동 창작하고 비엘스키의 작품을 존 버거가 영어로 번역하는 등 평생에 걸쳐 문학적 동지 관계를 유지했다.

24. 조르조 모란디의 남동생인 주세페 모란디는 1903년에 죽었고, 아버지 안드레아 모란디는 1909년에 죽었다. 안나와 디나, 마리아는 조르조의 여동생들이다.

25. 프라 안젤리코(Fra Angelico, 1395-1455)는 초기 르네상스 시기의 이탈리아 화가로 본명은 귀도 디 피에트로(Guido di Pietro)이다. 평신도 화가로 활동하다가 1417년에 수도회에 가입하여 수도사가 되었고, 나중에는 수도원장이 되기도 했다. 경건하고 신앙심이 깊어 '천사 같은 수도사'라는 뜻의 '프라 안젤리코'라 불렸다. 교황과 메디치 가문의 후원을 받으며 뛰어난 프레스코화와 제단화를 남겼다.

26. 스벤 블롬베리(Sven Blomberg, 1920-2003)는 핀란드 태생의 스웨덴 화가이자 그래픽 아티스트다. 영국 옥스퍼드의 버밍엄예술대학과 슬레이드예술대학에서 교육을 받았고, 풍경화를 즐겨 그렸다. 존 버거와는 『다른 방식으로 보기(Ways of Seeing)』를 공동집필했다.

27. 47쪽 도판의 편지지에 번진 잉크 자국을 두고 하는 말로, 미국의 만년필 상표명 '셰퍼'의 원어는 'Sheaffer'이나, 동일한 발음의 독일어 'Schäfer'가 양치기라는 뜻이고, 존 버거의 성 'Berger'가 프랑스어로 '양치기'라는 의미를 지닌다.

28. 마리아 나도티(Maria Nadotti)는 이탈리아의 수필가, 저널리스트이자 번역가로, 존 버거의 저서 여러 권을 이탈리아어로 번역했으며, 그의 가족들과도 친분을 유지했다.

29. 루카 델라 로비아(Luca della Robbia, 1400-1482)는 이탈리아 피렌체를 중심으로 활동한 유명 조각가로 스스로 개발한 청동 광택을 내는 다채로운 테라코타상으로 이름이 높다. 그의 기법은 조카인 안드레아 델라 로비아와 그의 두 아들 지오반니 델라 로비아와 지롤라모 델라 로비아에게 전수되어

'델라 로비아풍 조각'이라는 하나의 작풍을 이루었다.
30. 아이오나 히스(Iona Heath)는 영국의 의사 겸 작가로 2009년부터 2012년 까지 왕립일반의학회 회장을 역임했다. 존 버거의 글에 매료되어 꾸준히 교 유하며 생각을 나누었으며, 『삶과 죽음의 문제(Matters of Life and Death)』 (2007)라는 책을 출간하기도 했다.
31. 존 버거는 생의 마지막 무렵에 그린 그림들을 자연에서 영감을 받은 '텍스 트'라 불렀다. 그의 책 『우리가 아는 모든 언어(Confabulations)』 참고.
32. 발레르 노바리나(Valère Novarina, 1942-)는 스위스 출신의 극작가이자 수필가이다.
33. 장 뒤뷔페(Jean Dubuffet, 1901-1985)는 프랑스 화가이자 조각가로 파격 적인 재료와 소재, 구성 등을 선보여 파리 화단에 거대한 논쟁을 불러일으 켰다. 다듬지 않은 날것의 감성과 세련되지 않고 가공되지 않은 것들의 미 학을 주장하여 프랑스어로 날것 그대로의 예술을 뜻하는 '아르 브뤼(Art Brut)' 사조를 개척했다.
34. 장 뒤뷔페와 발레르 노바리나가 주고 받은 편지를 모은 『아무도 무(無)의 안에 있지 않다(Personne n'est à l'intérieur de rien)』(2014)를 가리킨다.
35. 프란시스코 데 수르바란(Francisco de Zurbarán, 1598-1664)은 18세기 에스파냐의 화가로 성직자와 성자, 순교자를 묘사한 종교화와 정물화로 이 름을 떨쳤으며, 극적인 명암 대비를 즐겨 사용하여 '에스파냐의 카라바조' 라는 별명을 얻었다.
36. 여기서 언급된 〈성 베로니카의 베일〉의 두 작품 중 첫번째는 스웨덴의 국립 박물관에, 두번째는 스페인의 바야돌리드에 위치한 국립조각박물관(Museo Nacional de Escultura)에 소장되어 있다.
37. 코발트 광석은 은 광석과 비슷해서 오인하는 일이 잦았다. 은 광석을 제련 했는데 은 대신 산화코발트가 생성되는 경우가 있어서 독일어로 도깨비를 뜻하는 'kobold'에서 '코발트'라 불리게 되었다.
38. 파르나소스 산에서 신들이 마시는 음료인 넥타르와 암브로시아가 모두 꿀 과 관련있고, 벌이 동료에게 꿀이 있는 곳을 알려주는 동작이 8자 그리기이 다.

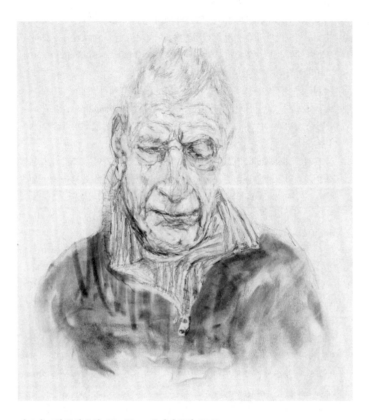

이브가 그린 존의 초상. 65×50cm, 종이에 목탄, 2012.

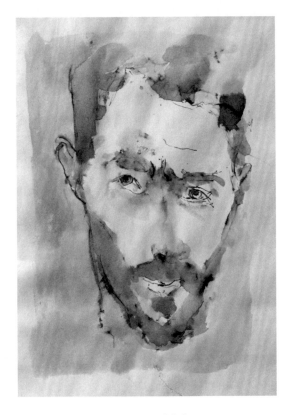

존이 그린 이브의 초상. 38×24cm, 종이에 잉크, 2012.

존 버거(John Berger, 1926-2017)는 미술비평가, 사진이론가, 소설가, 다큐멘터리 작가, 사회비평가로 널리 알려져 있다. 처음 미술평론으로 시작해 점차 관심과 활동 영역을 넓혀 예술과 인문, 사회 전반에 걸쳐 깊고 명쾌한 관점을 제시했다. 중년 이후 프랑스 동부의 알프스 산록에 위치한 시골 농촌 마을로 옮겨 가 살면서 생을 마감할 때까지 농사일과 글쓰기를 함께했다. 주요 저서로『다른 방식으로 보기』『제7의 인간』『행운아』『그리고 사진처럼 덧없는 우리들의 얼굴, 내 가슴』『벤투의 스케치북』『우리가 아는 모든 언어』 등이 있고, 소설로『우리 시대의 화가』『G』, 삼부작 '그들의 노동에'『끈질긴 땅』『한때 유로파에서』『라일락과 깃발』, 『결혼식 가는 길』『킹』『여기, 우리가 만나는 곳』『A가 X에게』 등이 있다.

이브 버거(Yves Berger)는 1976년 프랑스 오트사부아(Haute-Savoie)의 생주아르(Saint-Jeoire) 태생의 화가로, 제네바 국립고등미술학교를 졸업했다. 현재 알프스 산록의 시골 마을에 살며 작품 활동을 하고 있다. 주요 개인전으로 「과수원에서 정원까지(From the Orchard to the Garden)」(마드리드, 2017), 「마운틴 그라스(Mountain Grass)」(런던, 2013) 등이 있으며, 공저로『아내의 빈 방』(2014)이 있다.

신해경(辛海京)은 서울대학교 미학과를 졸업하고 동대학원에 재학 중이다. 생태와 환경, 사회, 예술, 노동 등 다방면에 관심을 가지고 있으며, 옮긴 책으로는『누가 시를 읽는가』『풍경들: 존 버거의 예술론』『혁명하는 여자들』『사소한 정의』『아랍, 그곳에도 사람들이 살고 있다』『덫에 걸린 유럽』『침묵을 위한 시간』『북극을 꿈꾸다』『발전은 영원할 것이라는 환상』『저는 이곳에 있지 않을 거예요』 등이 있다.

도판 제공

어떤 그림
존 버거와 이브 버거의 편지

신해경 옮김

초판1쇄 발행 2021년 6월 1일
초판4쇄 발행 2023년 9월 1일
발행인 李起雄 발행처 悅話堂
경기도 파주시 광인사길 25 파주출판도시
전화 031-955-7000 팩스 031-955-7010
www.youlhwadang.co.kr yhdp@youlhwadang.co.kr
등록번호 제10-74호 등록일자 1971년 7월 2일
편집 이수정 신귀영 장한올 디자인 박소영 곽해나
인쇄 제책 (주)상지사피앤비

ISBN 978-89-301-0699-3 03600